FLORAL PATTERNS

AGILE RABBIT EDITIONS DISTRIBUTED BY THE PEPIN PRESS

FLORAL PATTERNS

Other books with free CD-ROM by Agile Rabbit Editions:

ISBN 90 5768 004 1 Batik Patterns
ISBN 90 5768 006 8 Chinese Patterns
ISBN 90 5768 001 7 1000 Decorated Initials
ISBN 90 5768 003 3 Graphic Frames
ISBN 90 5768 007 6 Images of the Human Body
ISBN 90 5768 008 4 Sports Pictures
ISBN 90 5768 002 5 Transport Pictures

Copyright for this edition © 1999 Pepin van Roojen

ISBN 90 5768 005 x

A catalogue record for this book is available from the publishers
and from the Dutch Royal Library, The Hague

This book is edited, designed and produced by Agile Rabbit Editions
Design: Pepin van Roojen
Copy-editing introduction: Andrew May
Translations: Sebastian Viebahn (German); LocTeam (Spanish);
Anne Loescher (French); Luciano Borelli (Italian);
Mitaka (Chinese and Japanese)

Printed in Singapore

Questo libro contiene immagini di alta qualità disponibili per uso grafico o come fonte di ispirazione. Tutte le immagini, di qualità professionale, sono contenute nel CD-ROM in formato "alta risoluzione" e possono essere utilizzate sia in ambiente Windows che Mac. Le immagini sono riproducibili liberamente fino ad un massimo di dieci per applicazione. Per la riproduzione di più di dieci immagini è necessaria l'autorizzazione scritta dell'editore.

I documenti possono essere importati direttamente dal CD-ROM in una vasta gamma di compositori di pagina, di manipolatori di immagini, illustrazioni e programmi di testo. Non è necessaria nessuna installazione. Molti programmi permettono di elaborare le immagini. Per maggiori istruzioni a riguardo vi preghiamo di consultare il manuale del vostro programma.

I nomi dei files contenuti nel CD-ROM corrispondono ai numeri delle pagine del libro. Ove necessario è indicata anche la posizione dell'immagine all'interno della pagina mediante i seguenti codici: T (top) = Alto, B (bottom) = Basso, C (centre) = Centro, L (left) = Sinistra, R (right) = Destra.

Il CD-ROM è un supplemento gratuito al libro e non può essere venduto separatamente. L'editore non è in nessun modo responsabile dell'eventuale incompatibilità del CD-ROM con i programmi utilizzati.

Agile Rabbit Editions
P.O. Box 10349
1001 EH Amsterdam
The Netherlands
fax (+) 31 20 4201152
mail@pepinpress.com

本書包含高品質影像，可用於製作圖形或啟發創意。
所有影像均以高分辨率格式儲存在隨附的雷射碟中，品質達到專業
水準，可用於視窗和 MAC 平臺。這些影像可以免費使用，但每項應
用最多不超過十幅影像。如果要超過十幅，需事先獲得書面許可。

文件可以直接從雷射碟輸入應用程式，可配合多種頁面佈局、影像
處理、插圖和文字處理程式，無需裝設。可以使用多種程式，處理
影像。操作步驟，請查閱有關軟體説明書。

雷射碟中檔案名與本書頁號相符，在頁面上的具體位置用下列字母
表示：T = 上端、B = 下端、C = 中央、L = 左、R = 右。

雷射碟隨書奉送，不可單獨出售。如果雷射碟與閣下電腦系統不相
容，出版商概不負責。

本書掲載の画像はグラフィック用やアイデア用の高質画像です。
全ての画像は添付の CD-ROM にプロフェッショナルクオリティ、
高解像度にて収録されており、ウィンドウズ、マックのどちらでも
使用できます。画像は、アプリケーションにつき 10 個まで無料で
ご使用いただけます。これを超える数については、書面による承諾
が必要です。

ファイルは CD-ROM からページレイアウト、イメージ操作、
イラスト、ワープロソフトといったいろいろなソフトに直接呼び出
すことができます。インストールは不要です。この画像のイメージ
操作ができるソフトがたくさんあります。詳しくはご使用のソフト
の説明書をお読みください。

CD-ROM 収録ファイルのファイル名は本書のページナンバーに
対応しています。ページ上の位置は T = 上、B = 下、C = 中央、
L = 左、R = 右で記してあります。

CD-ROM は本書の無料付録であり、別売は不可とします。
CD がご使用のシステムに対応しない場合について、出版社は
一切の責任を負いかねますので、ご了承ください。

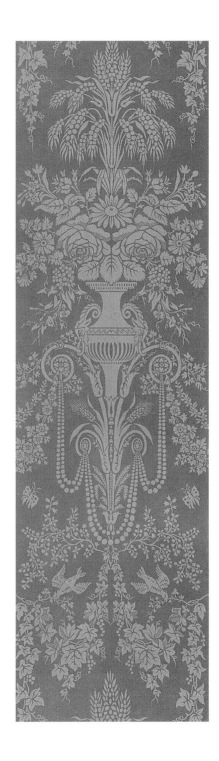

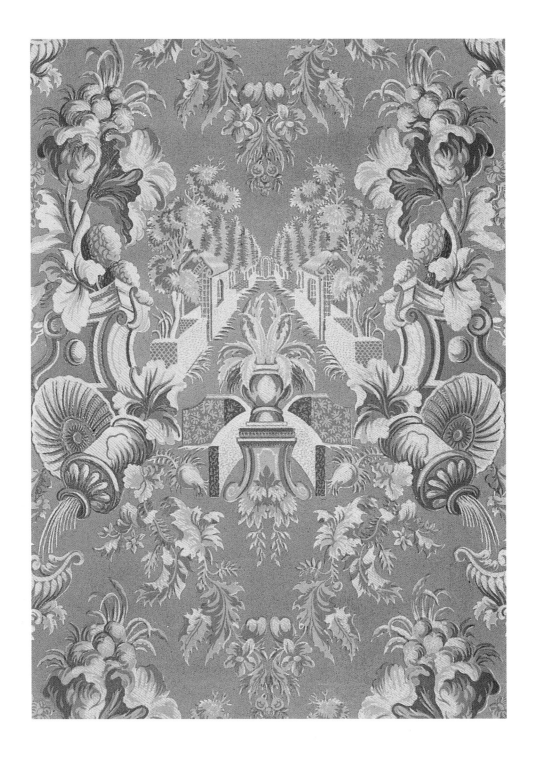

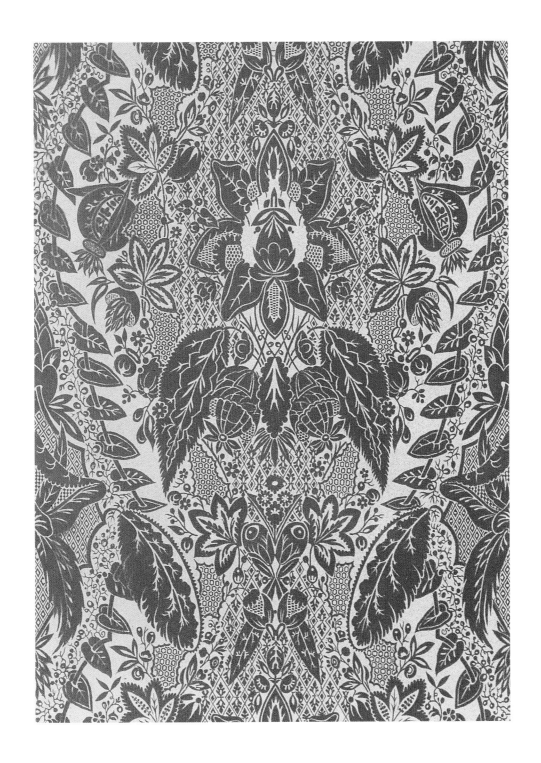

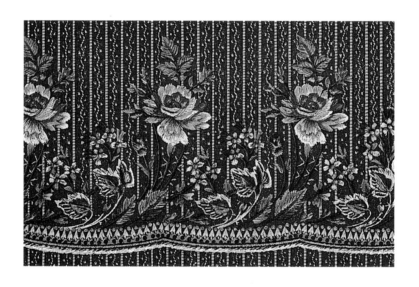

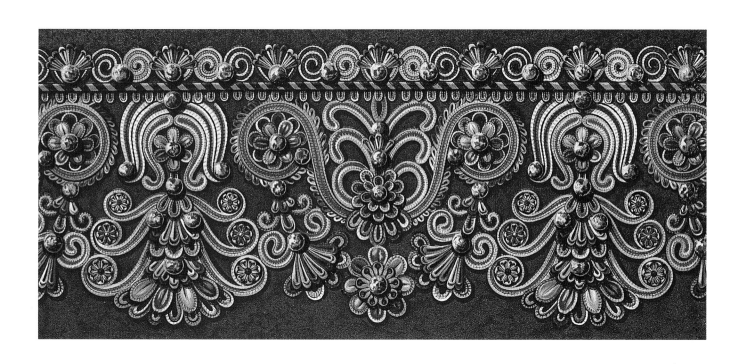

13

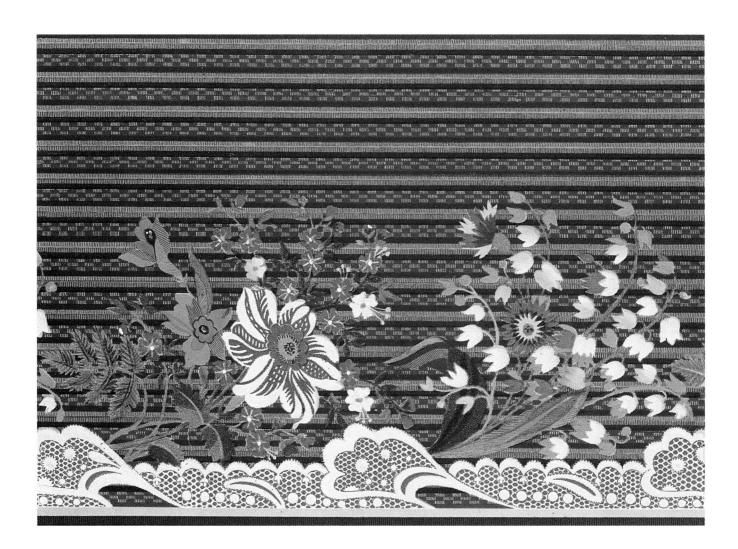

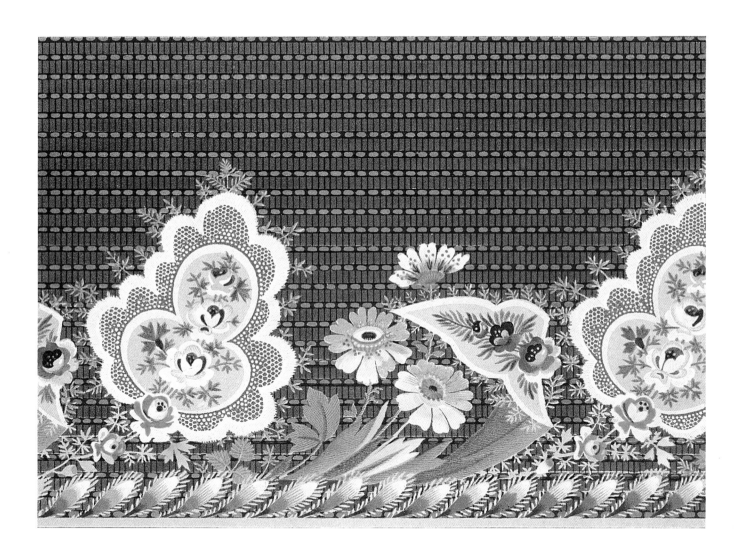

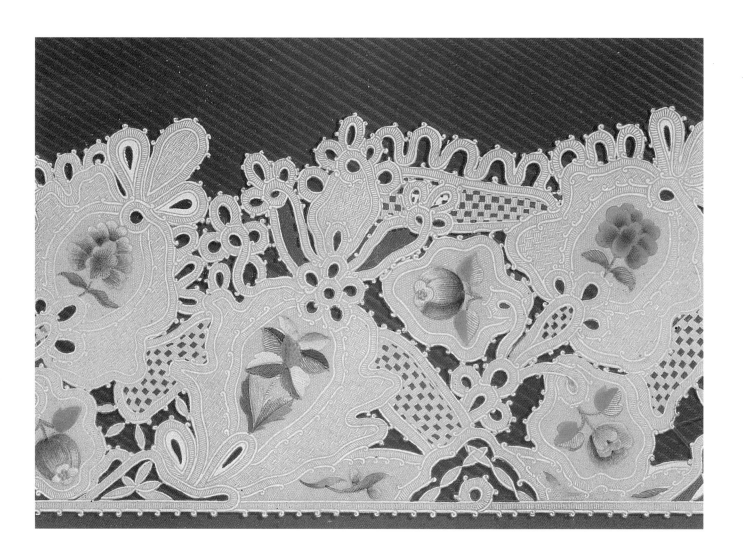

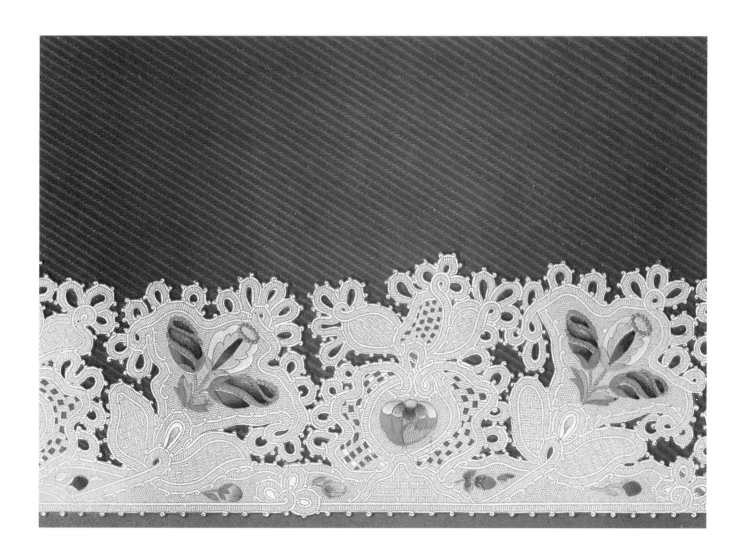

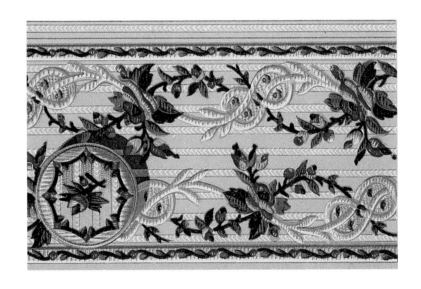

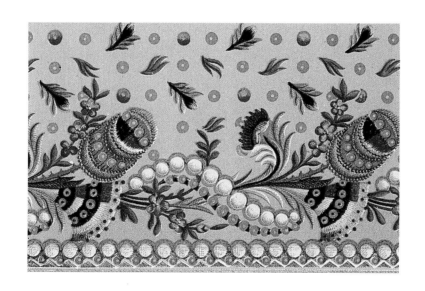

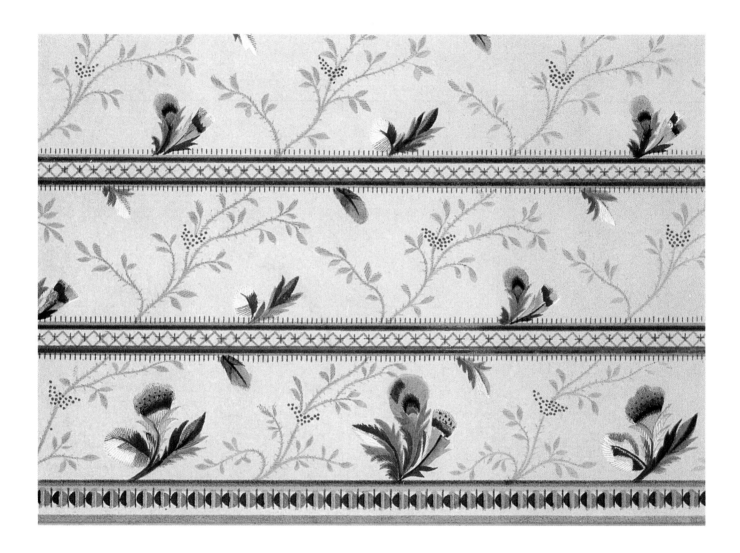

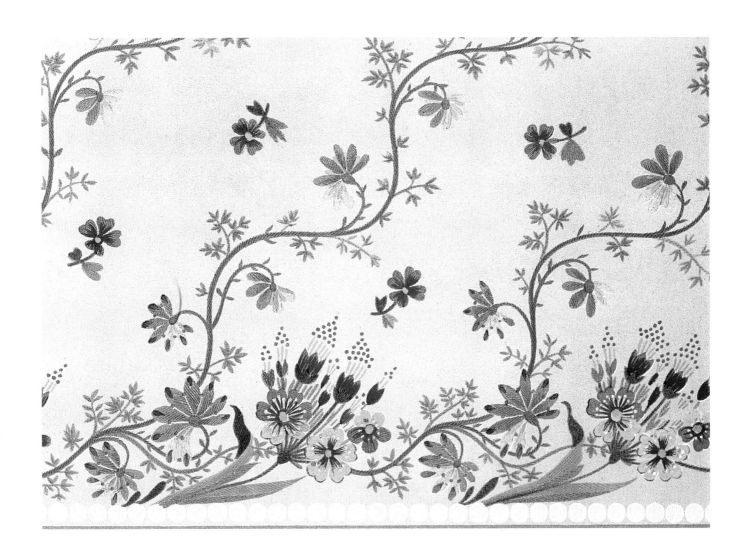

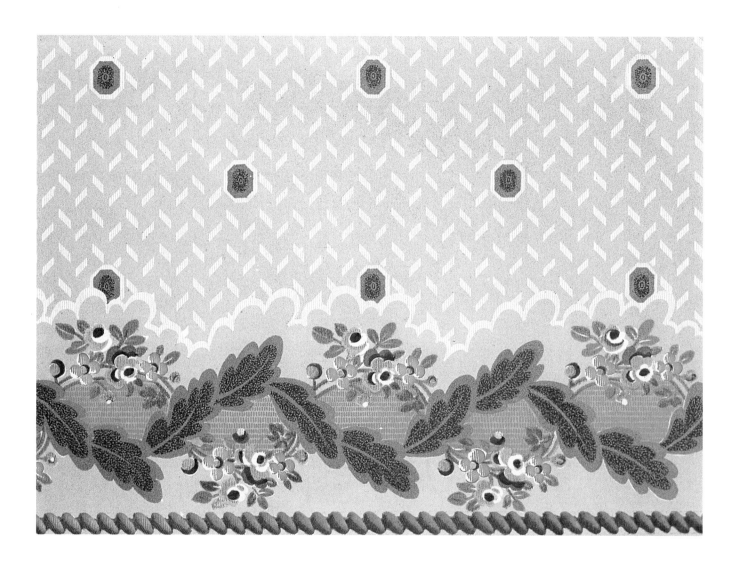

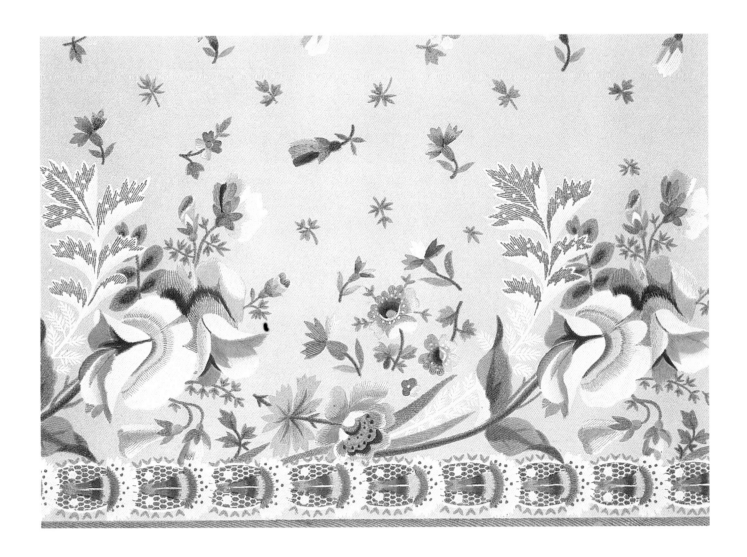

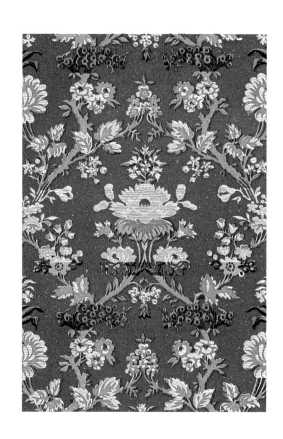

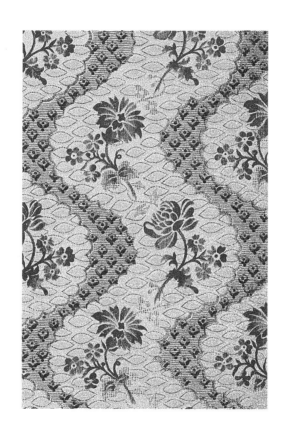

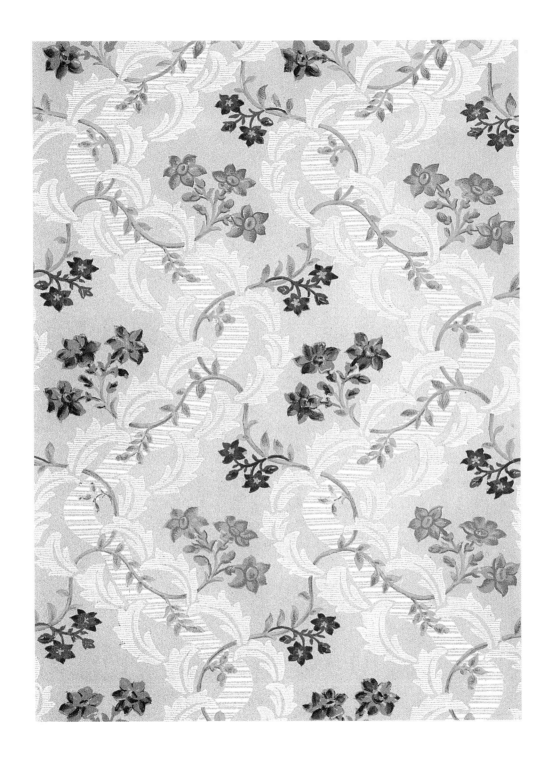

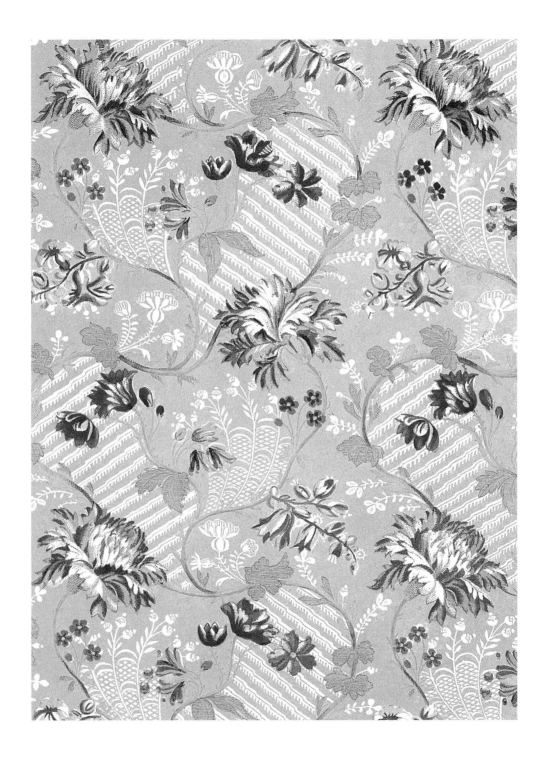

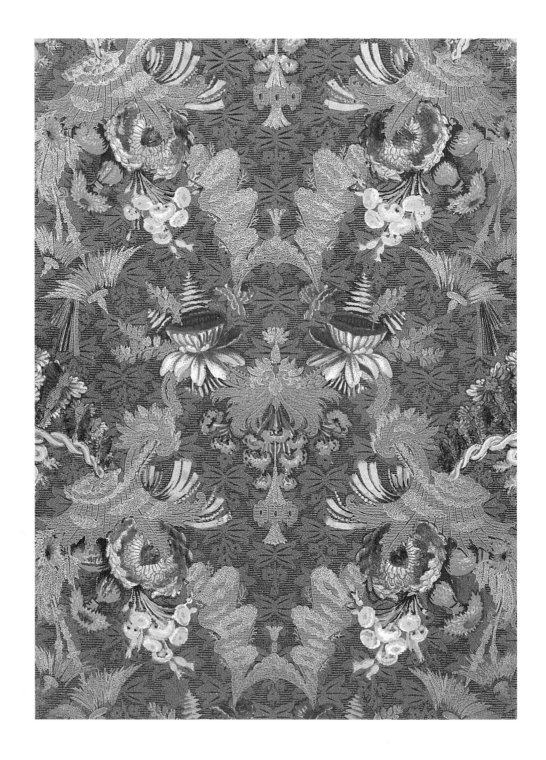

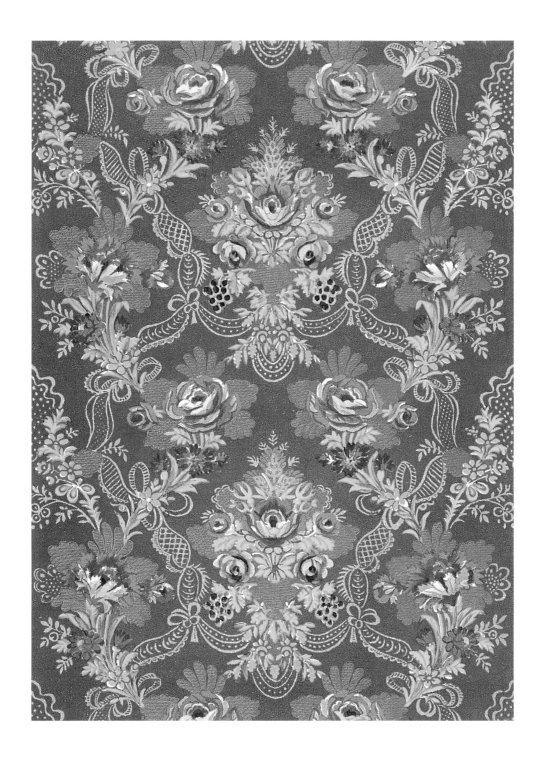

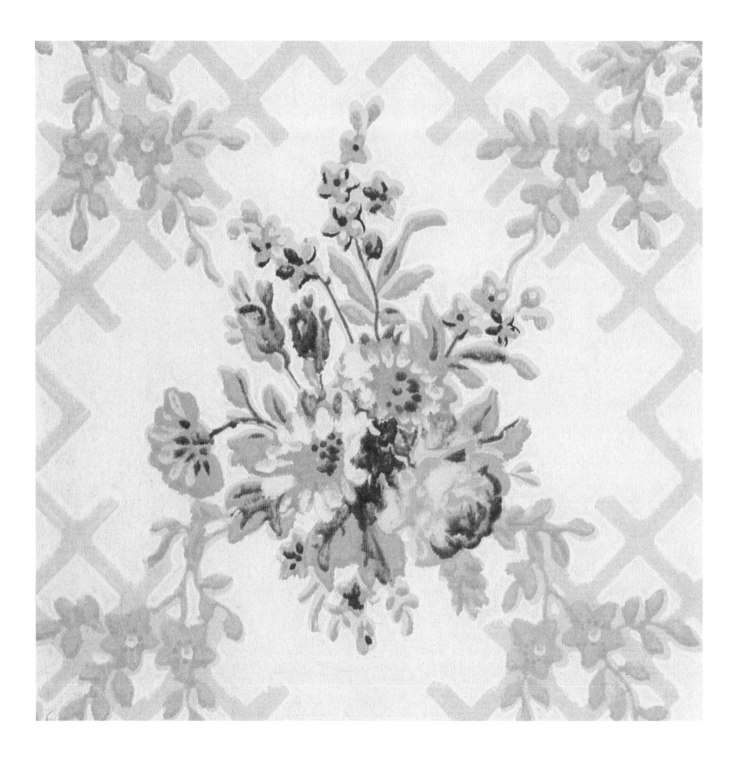

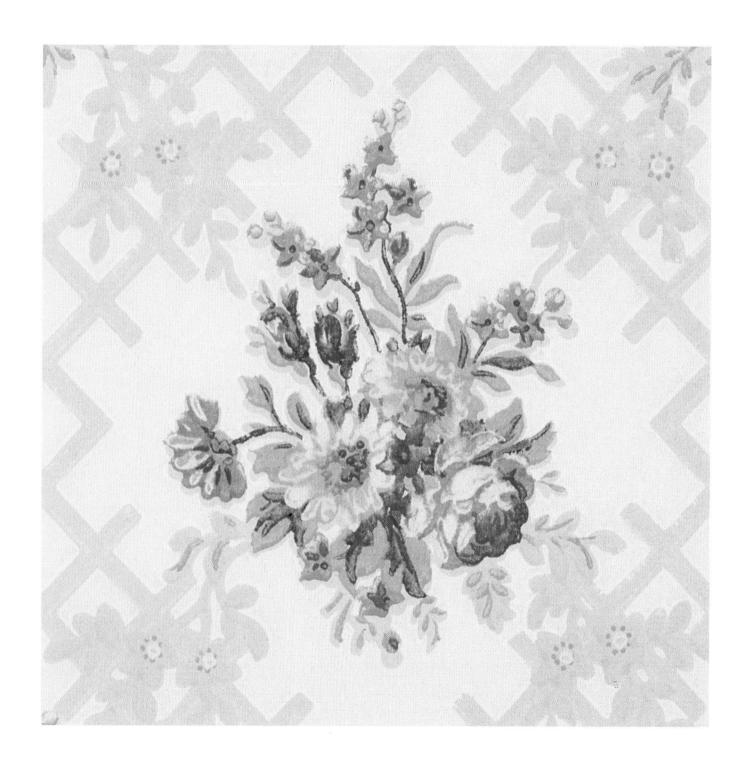

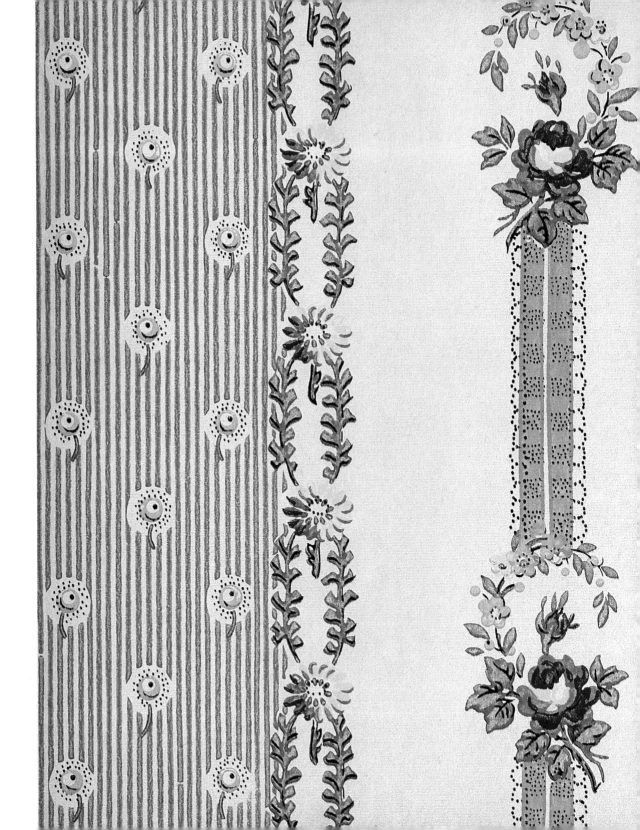

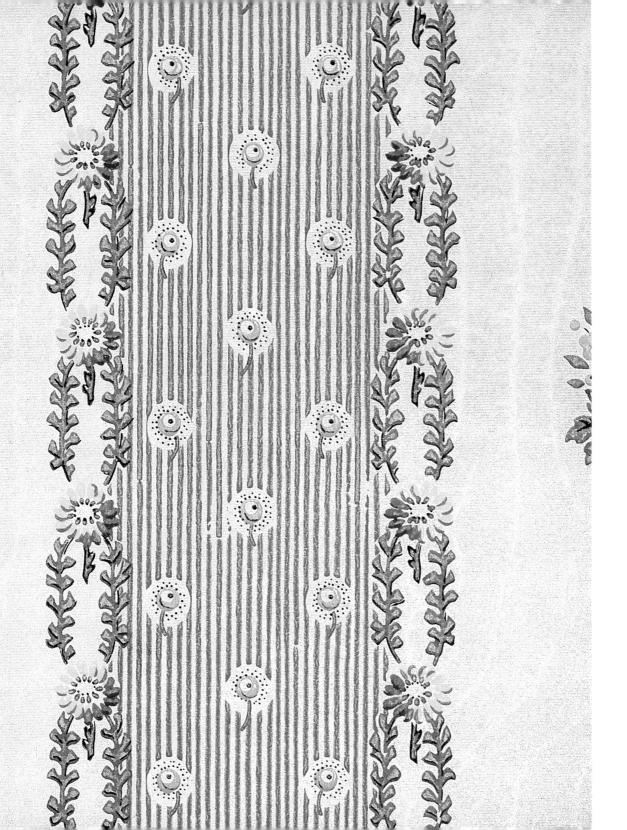

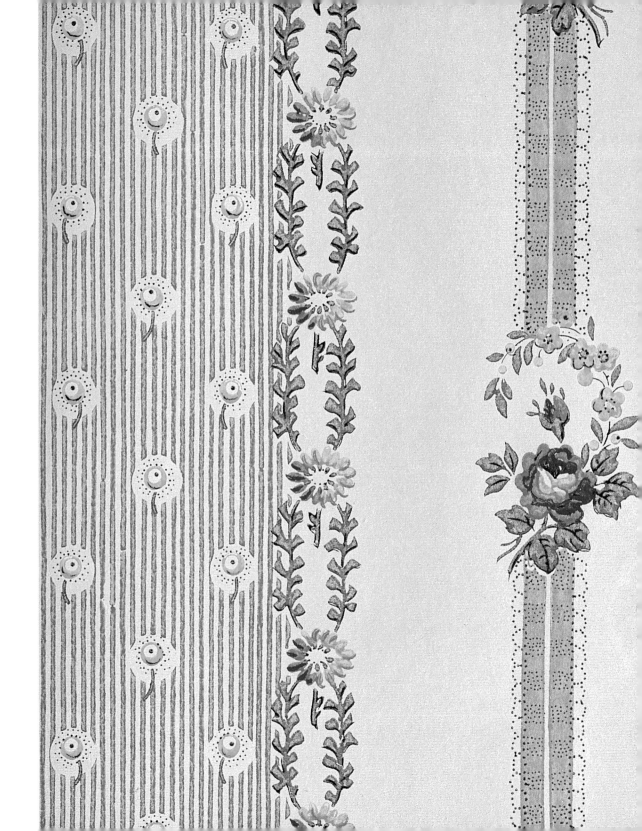

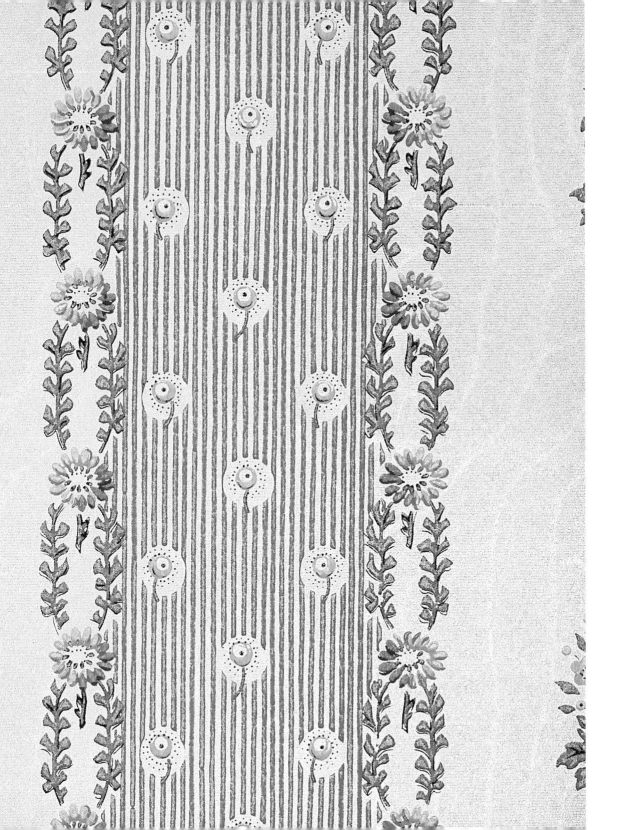

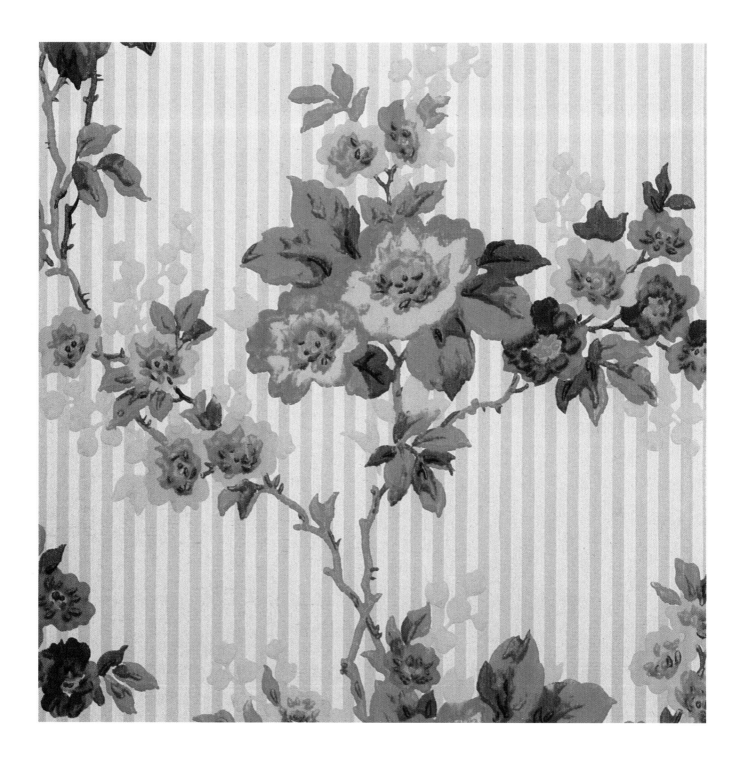

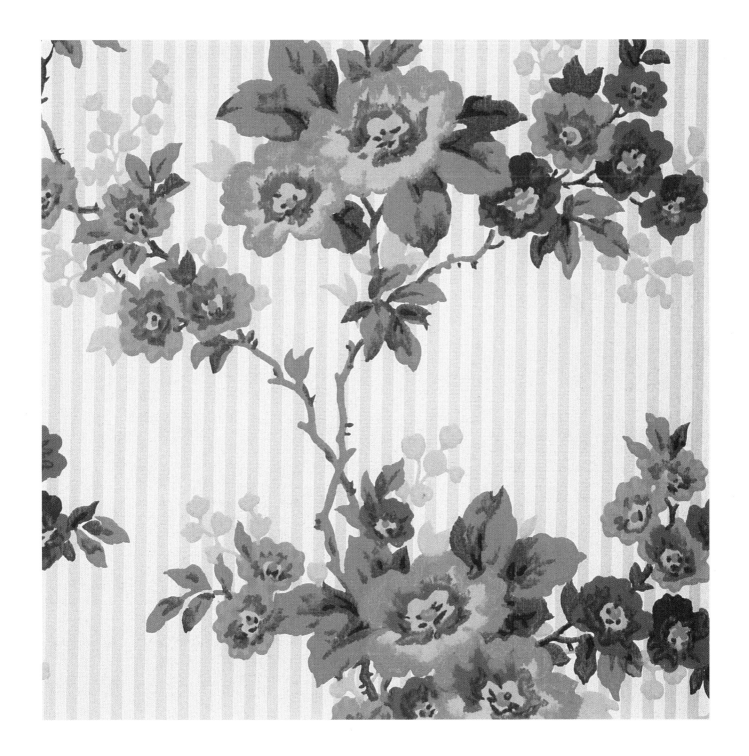

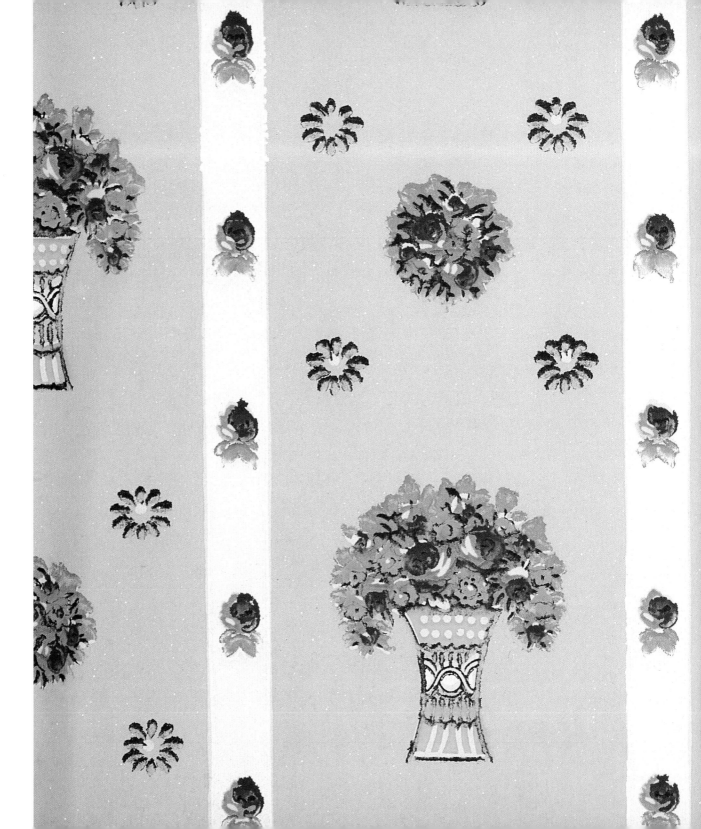

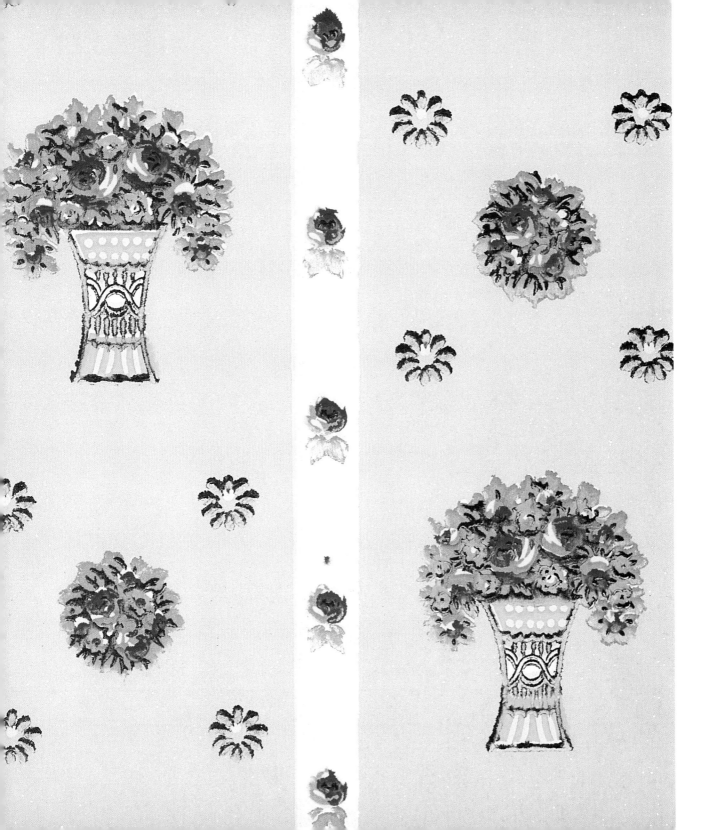

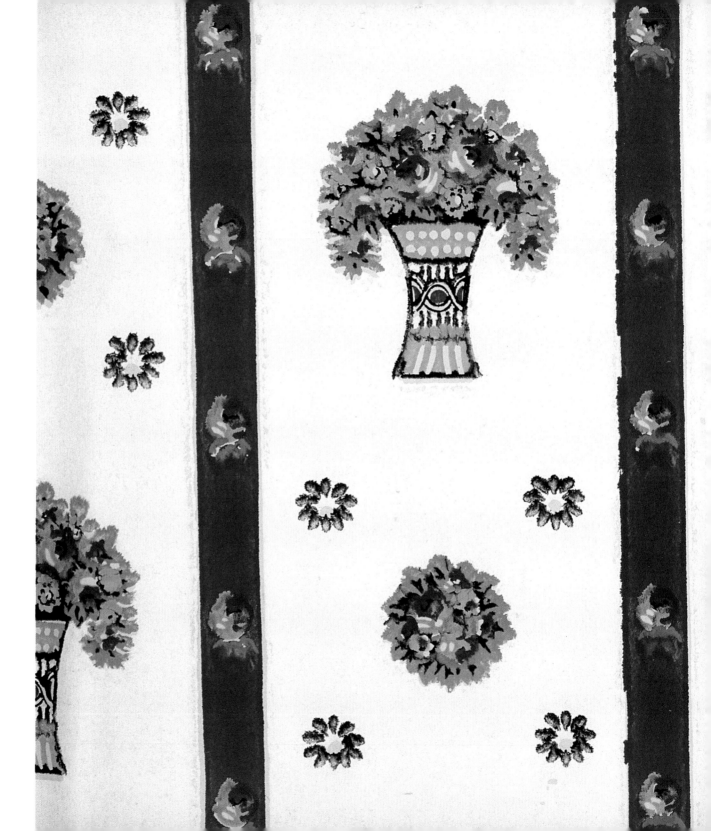

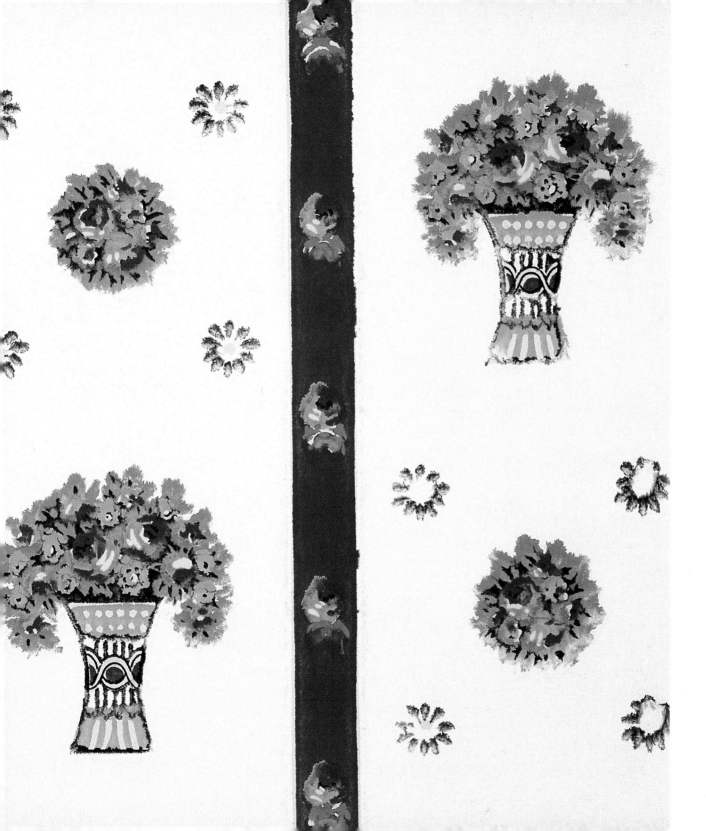

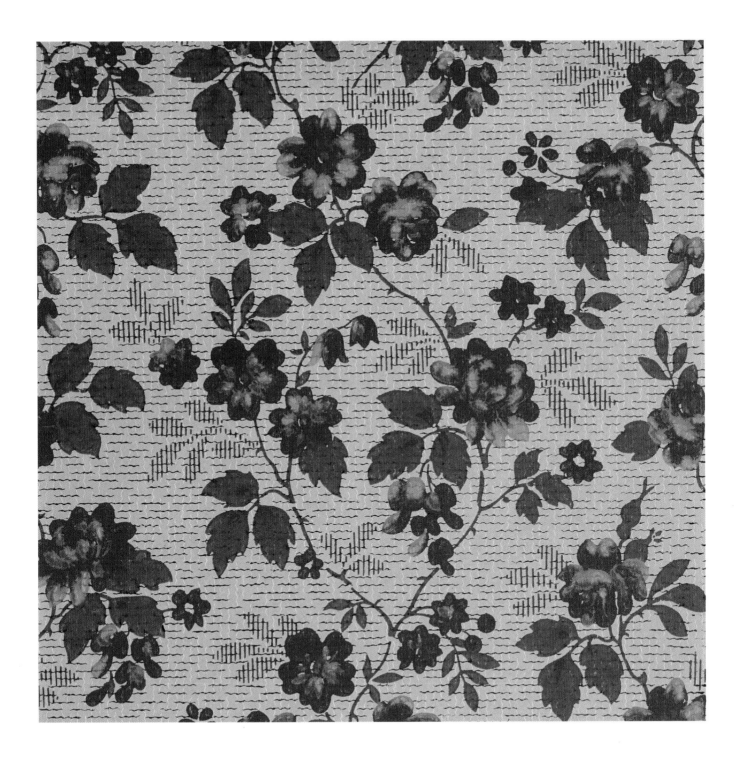

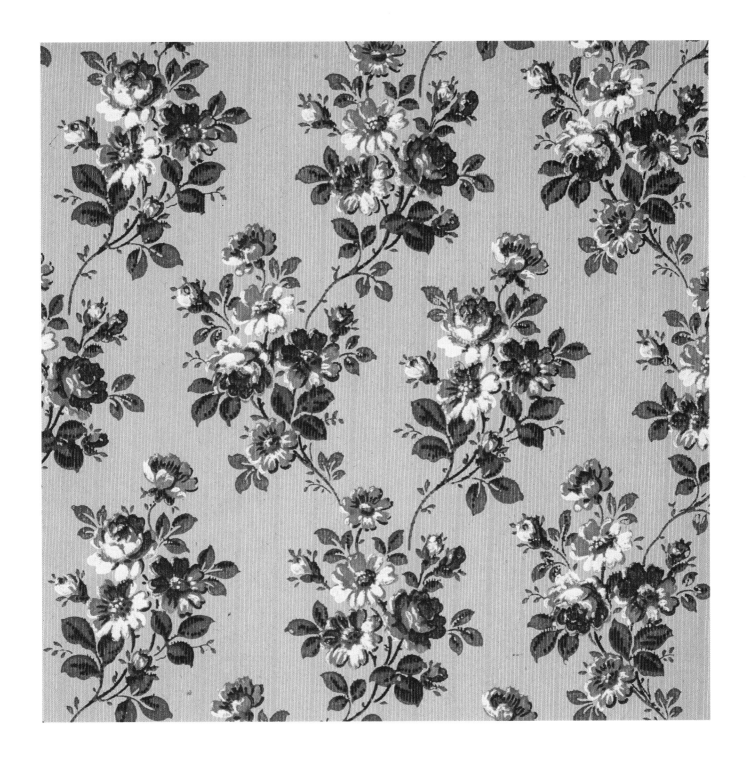

43

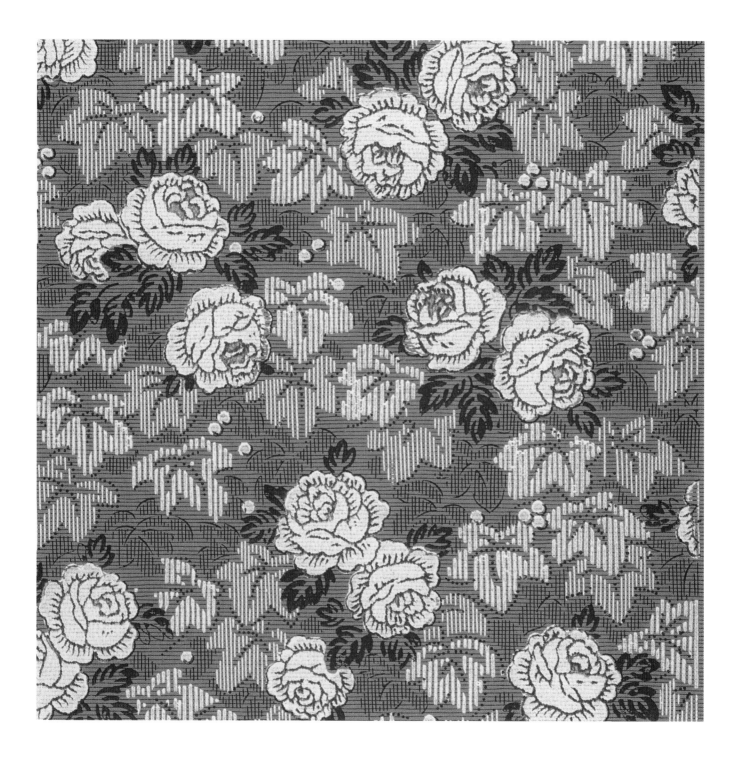

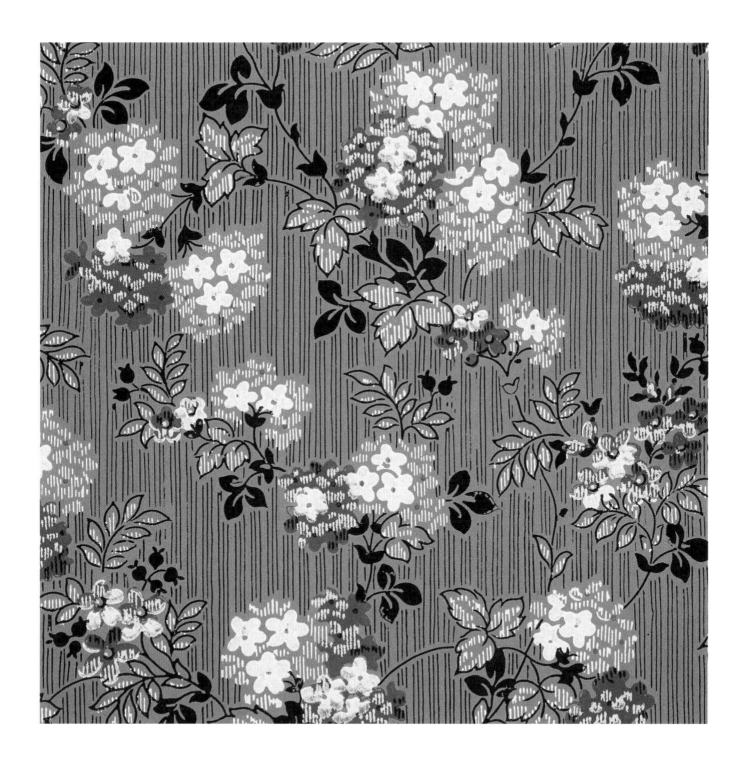

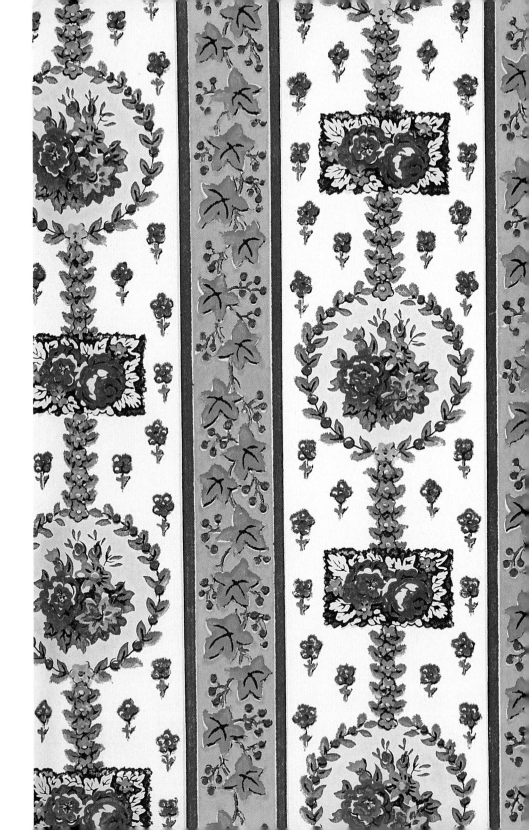

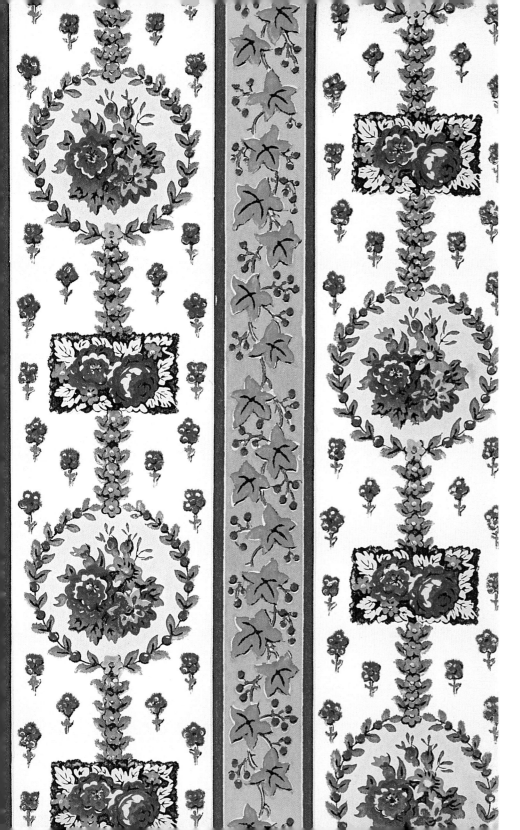

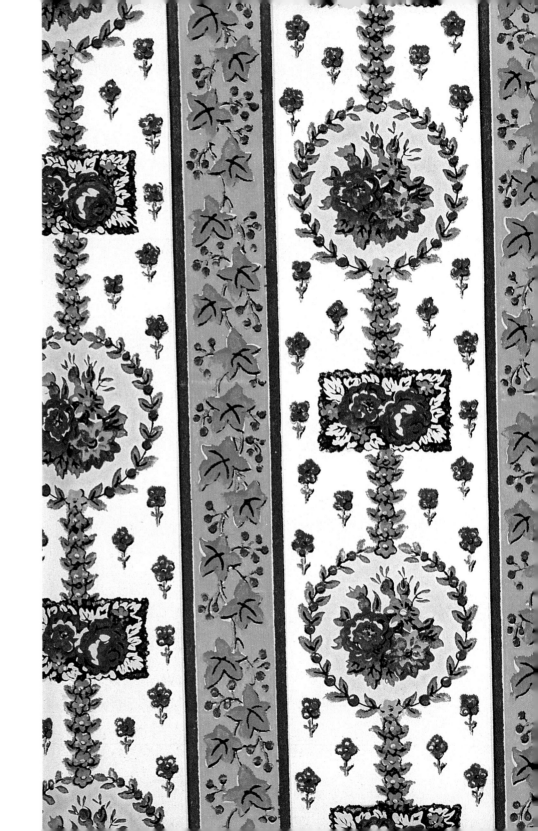

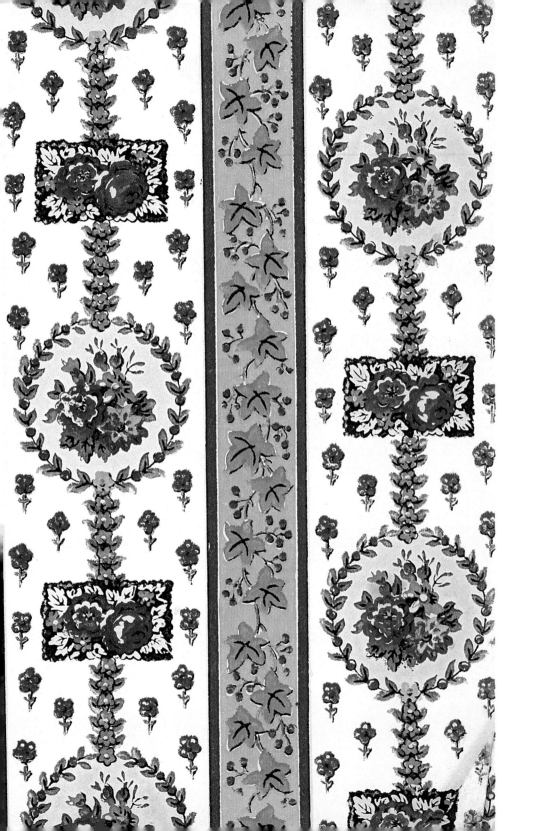

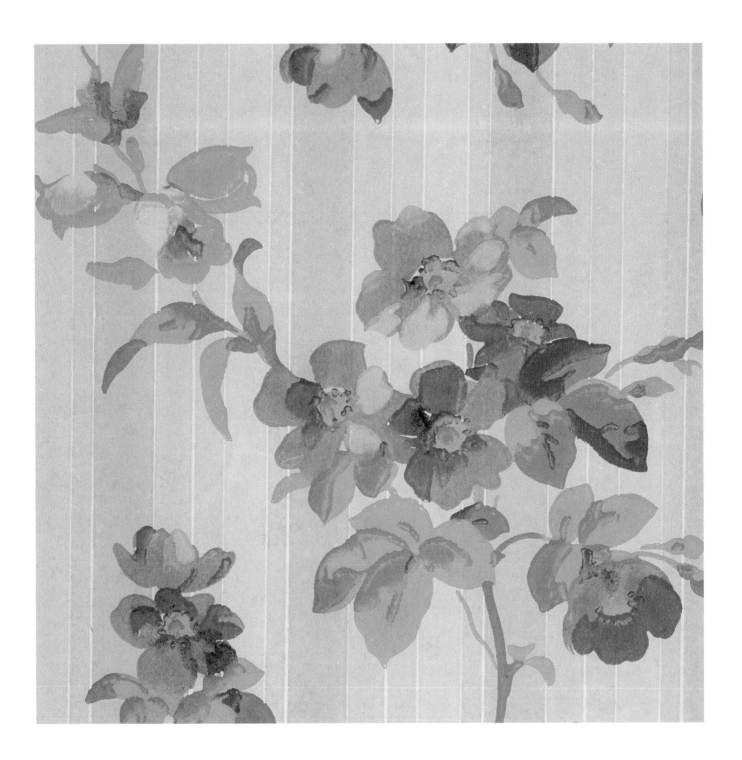

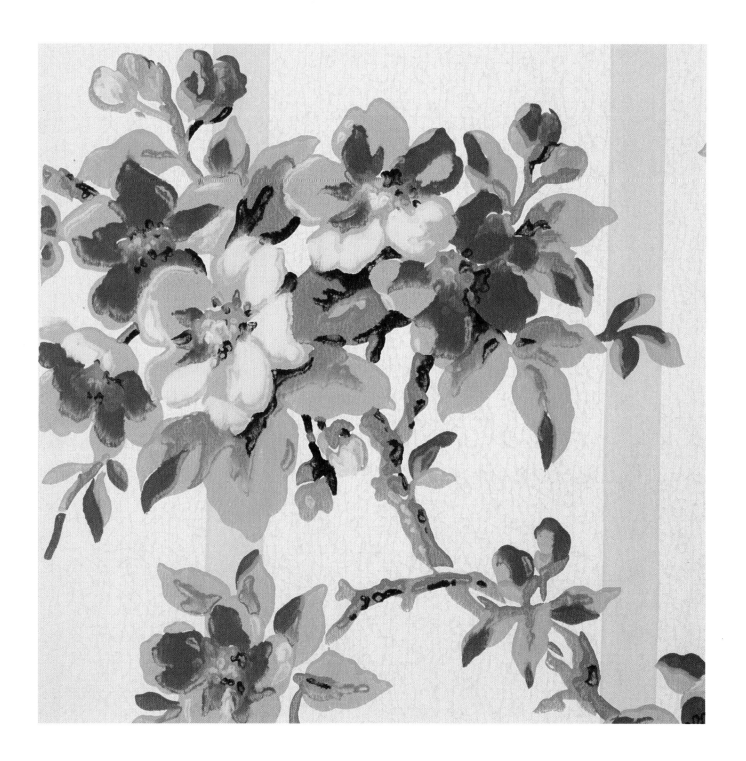

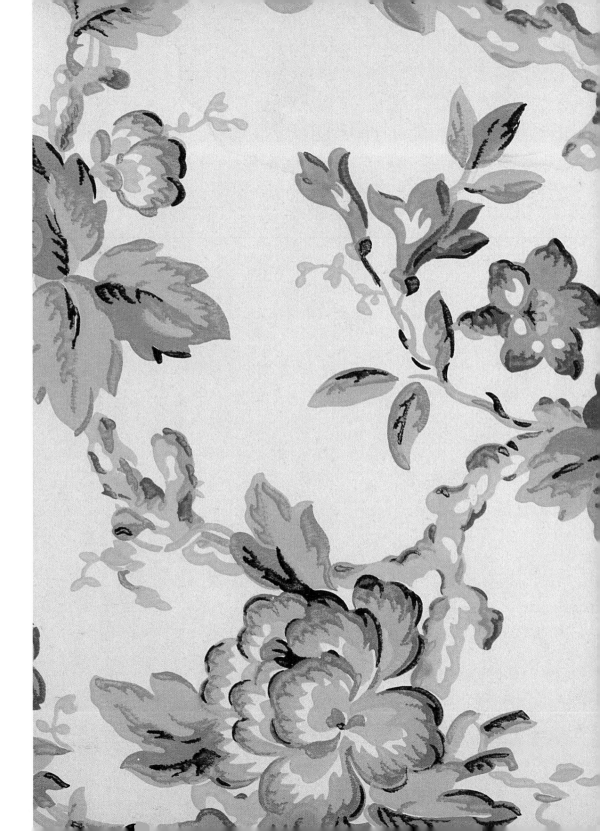

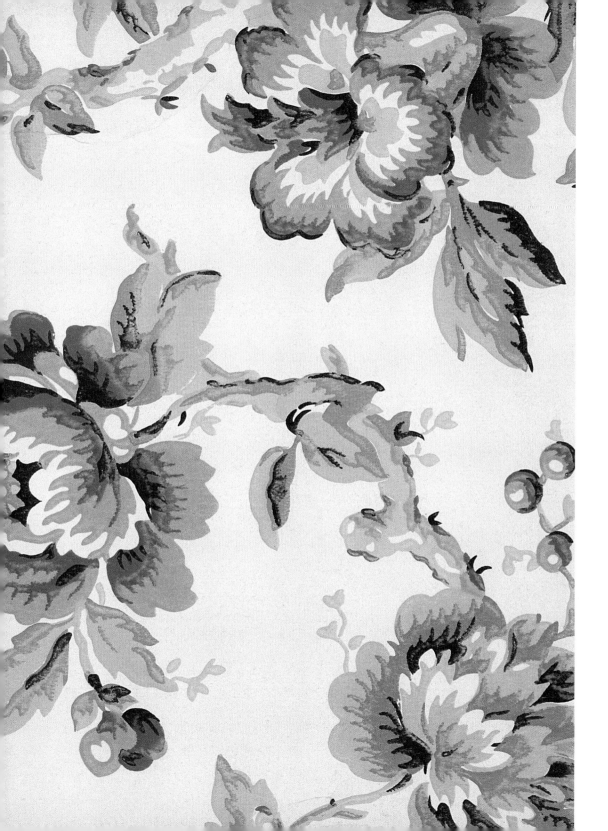

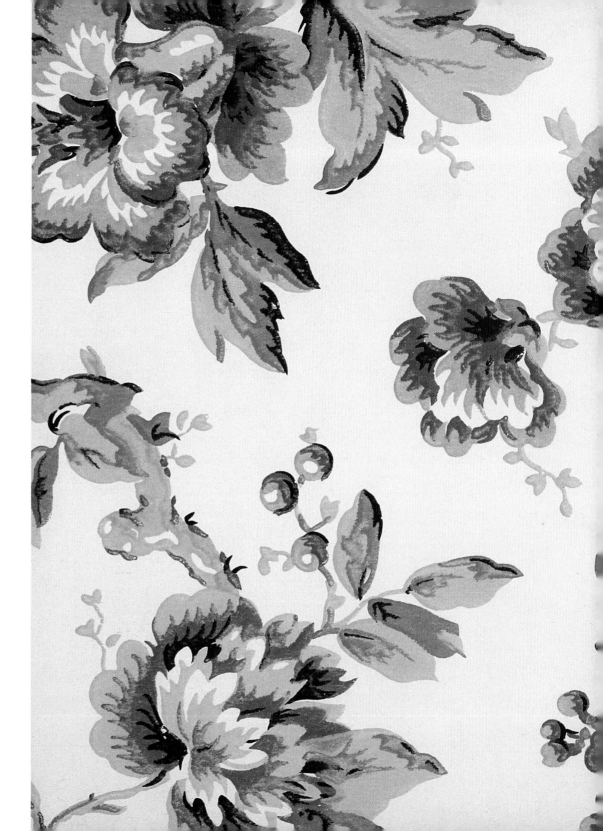

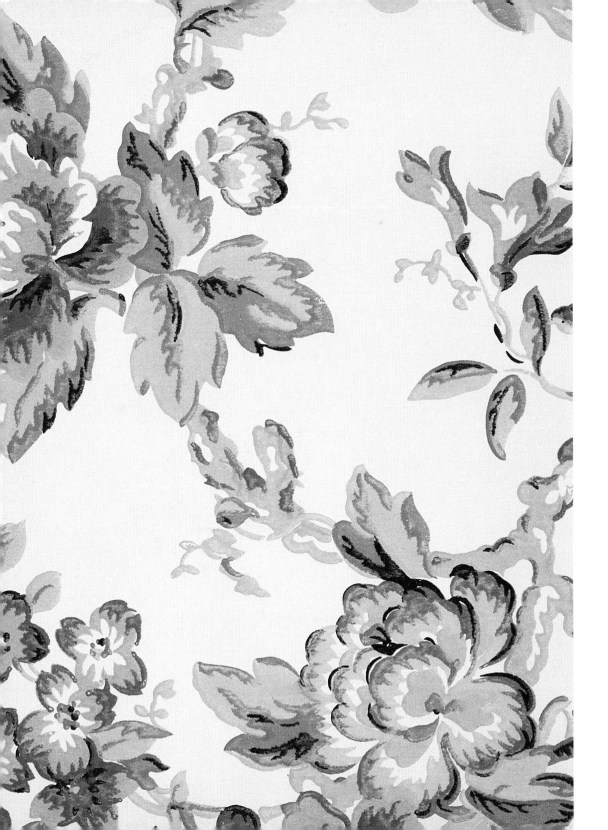

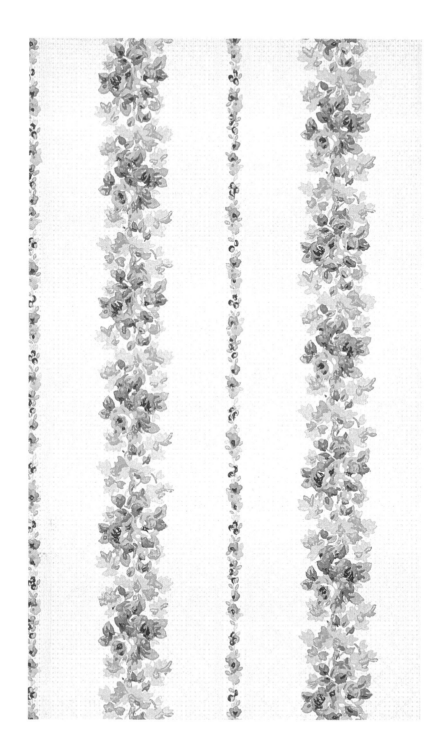

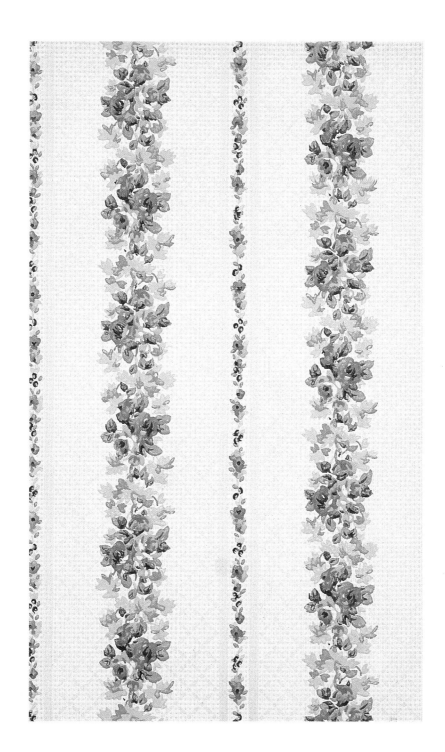

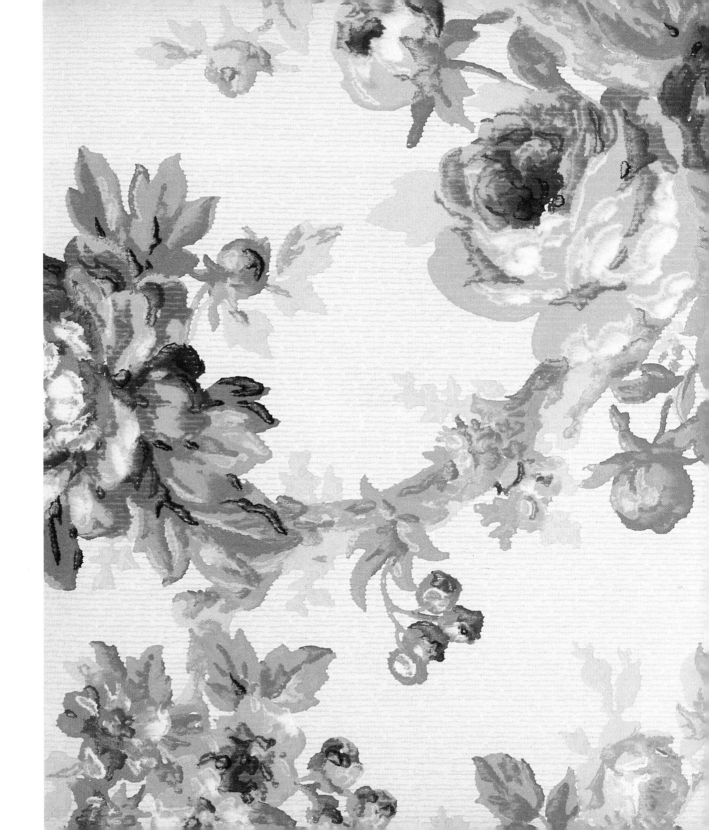

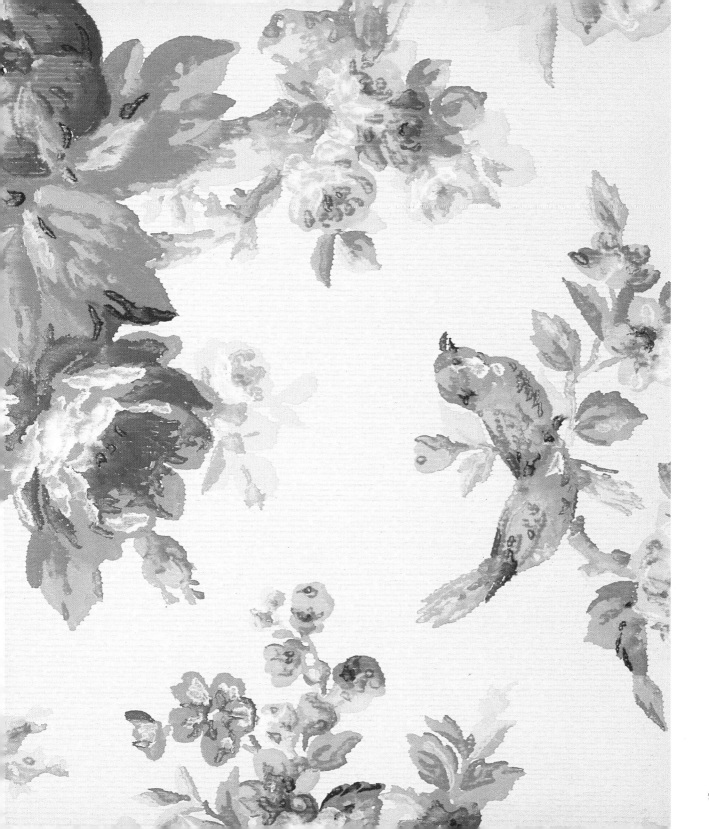

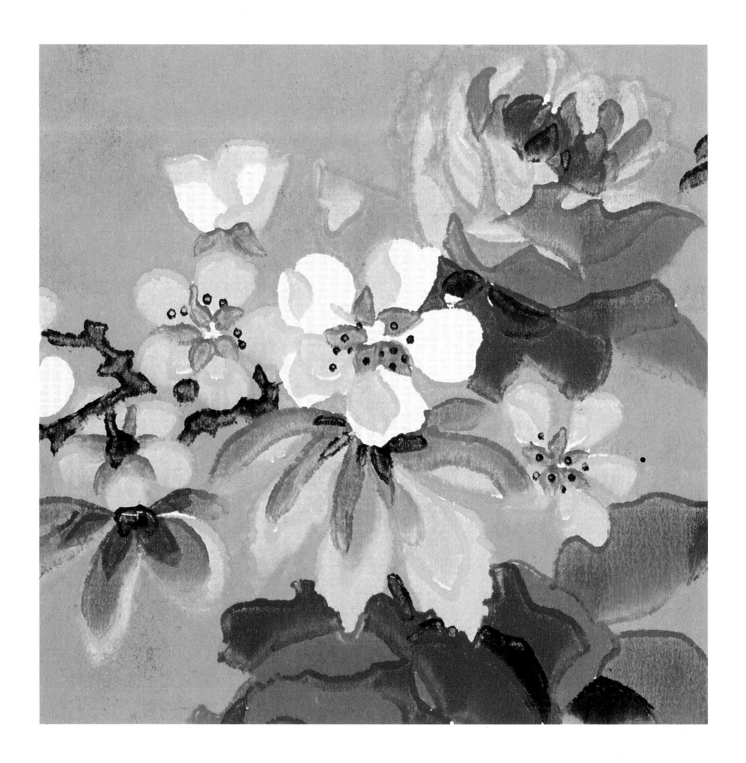

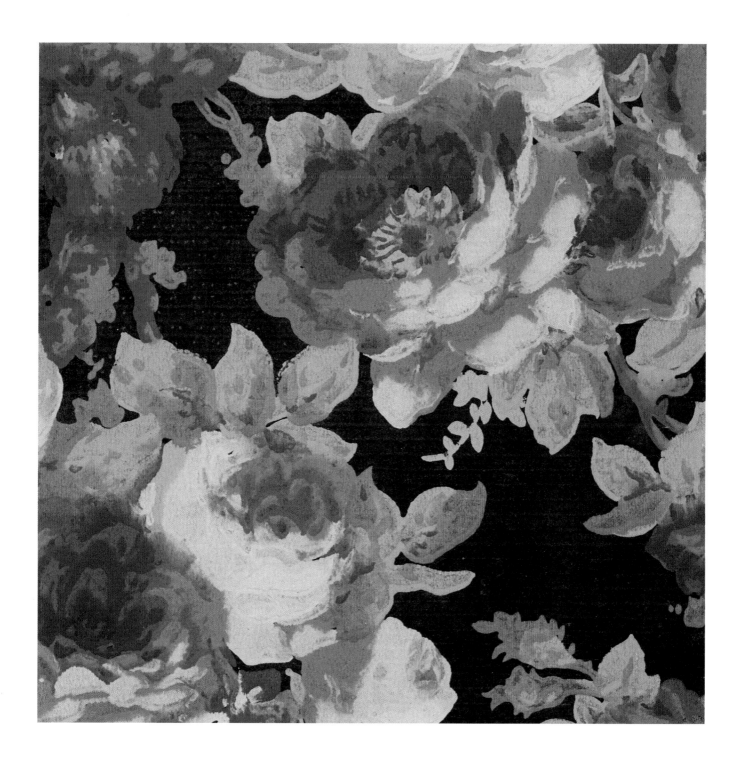

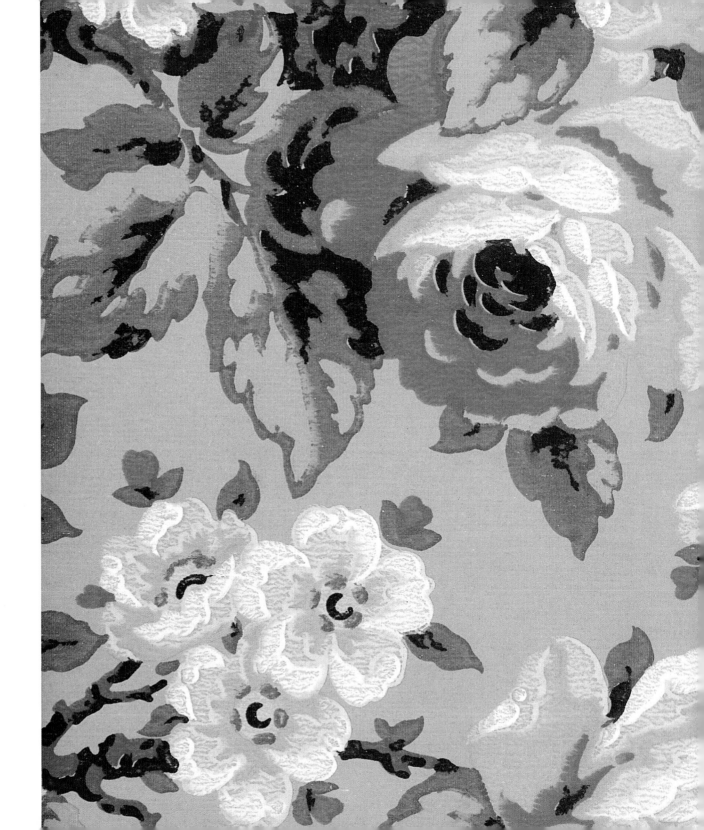

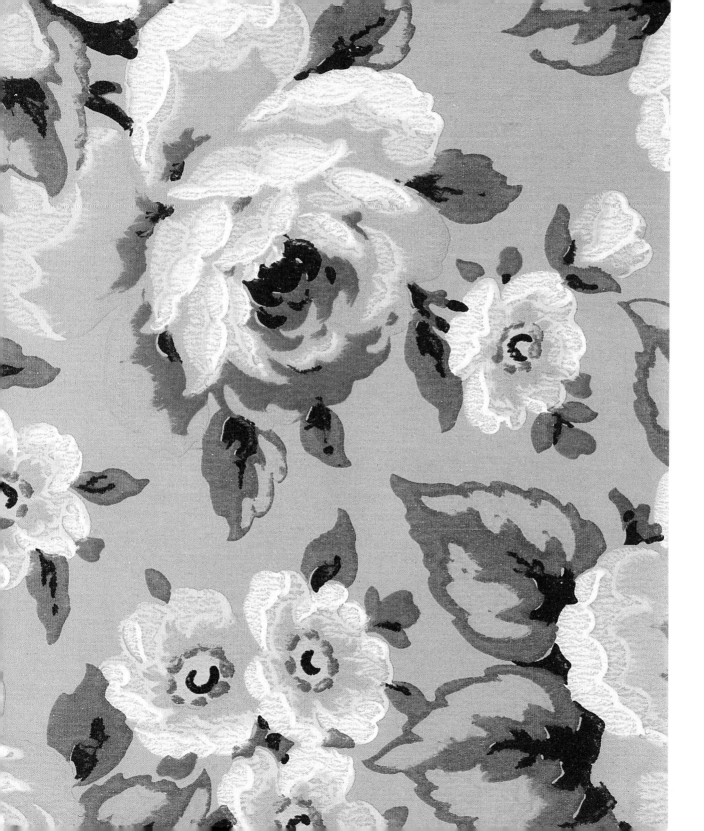

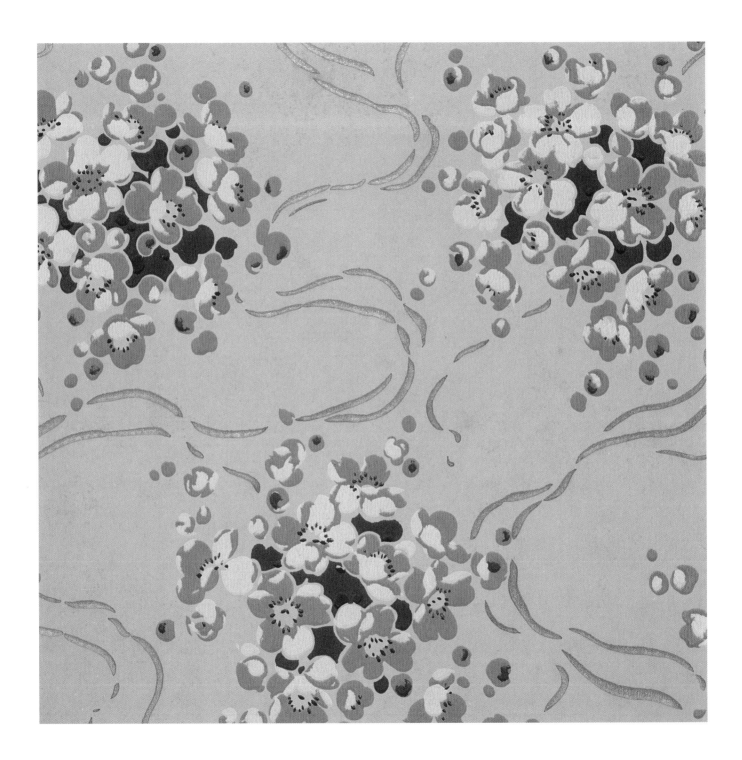

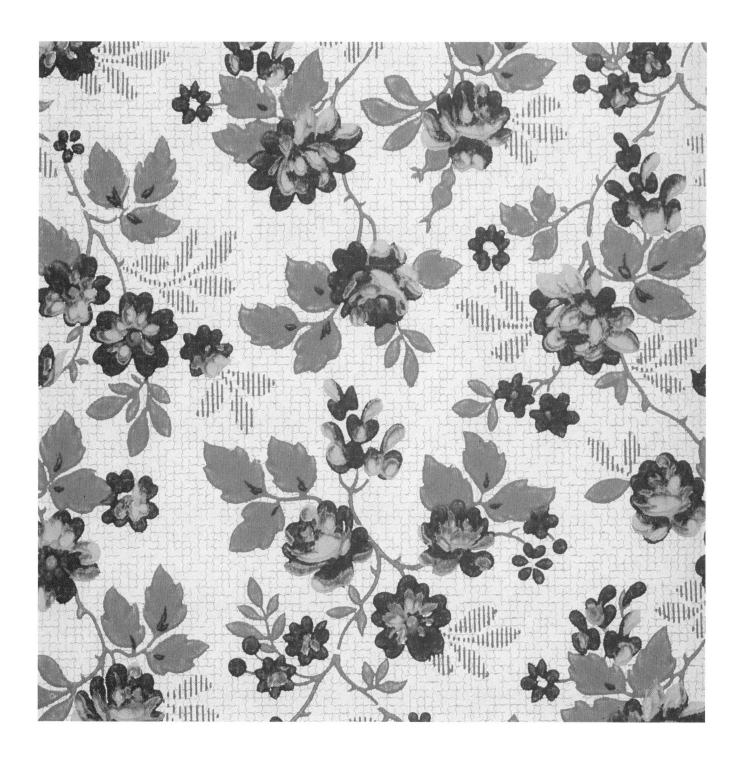

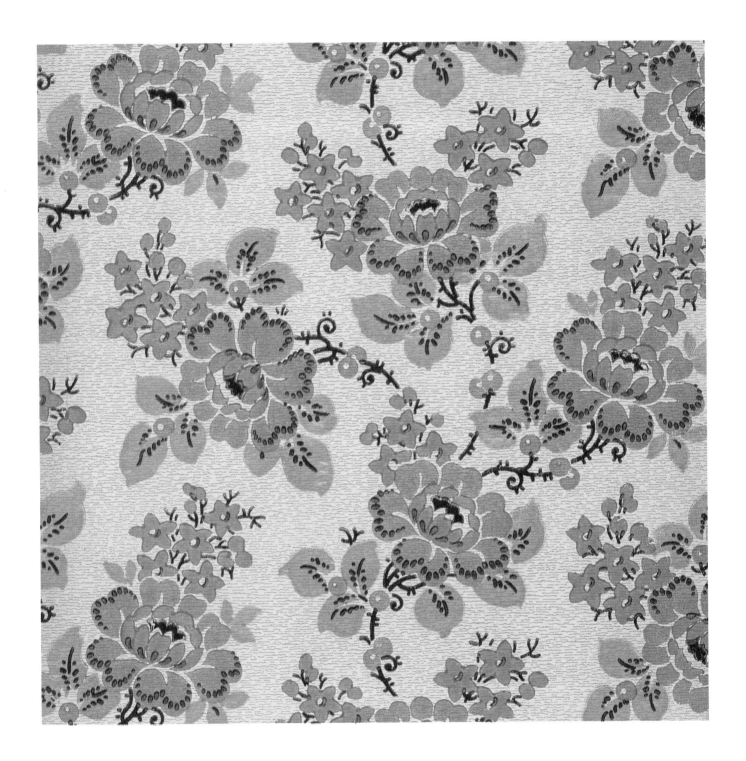

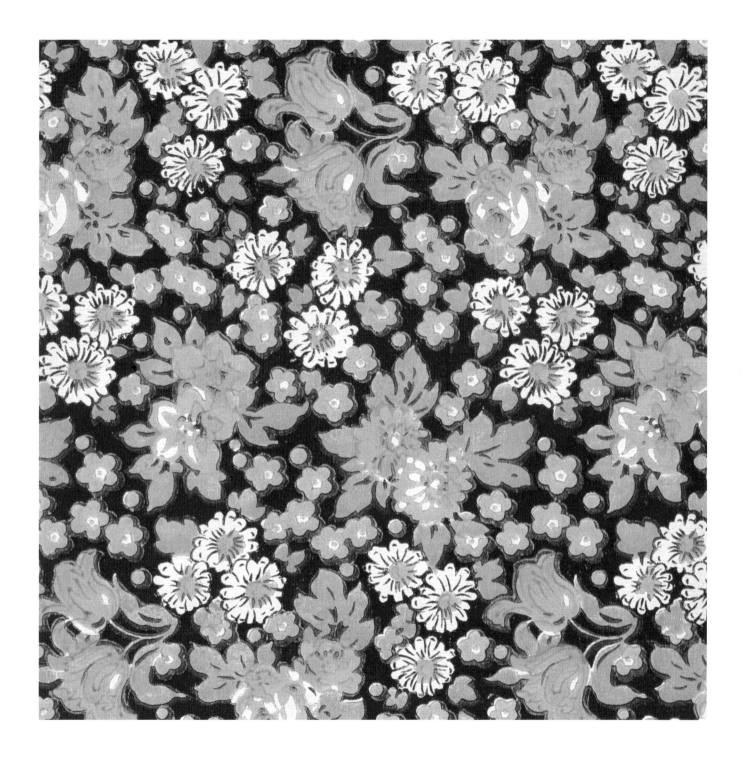

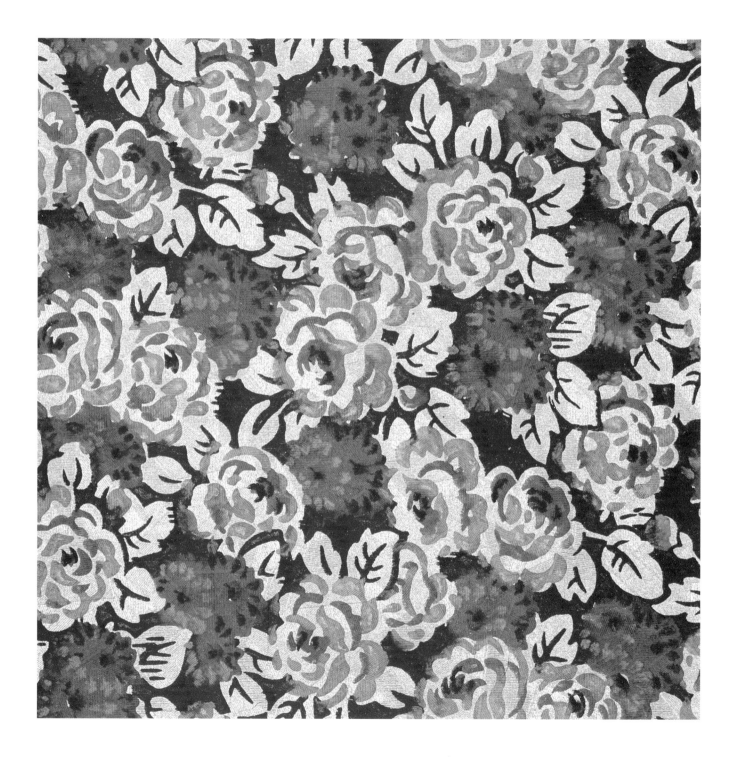

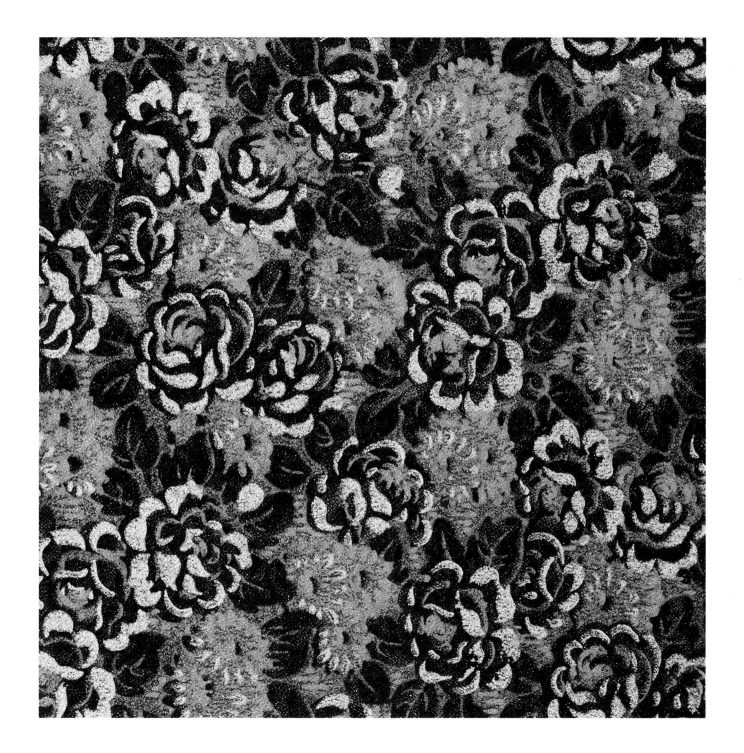

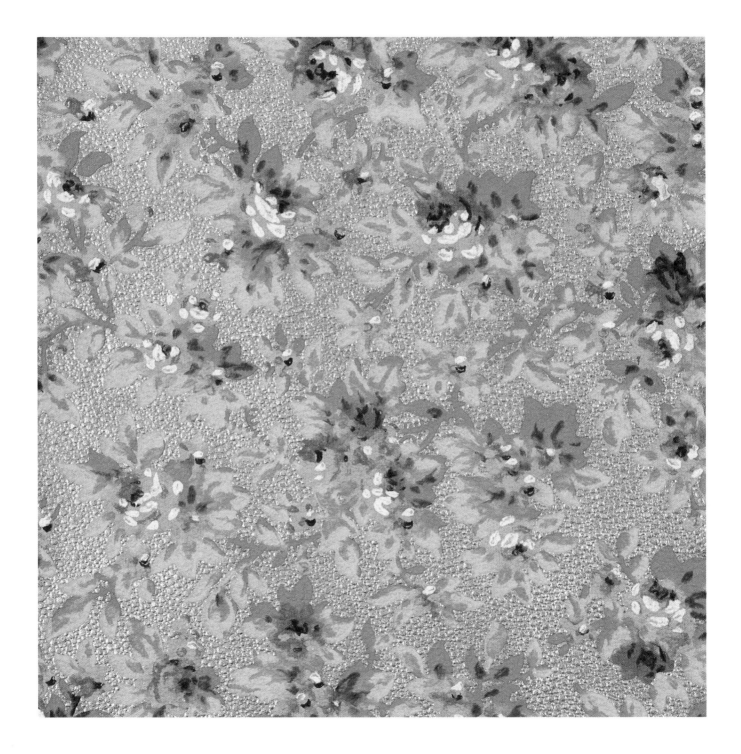

74

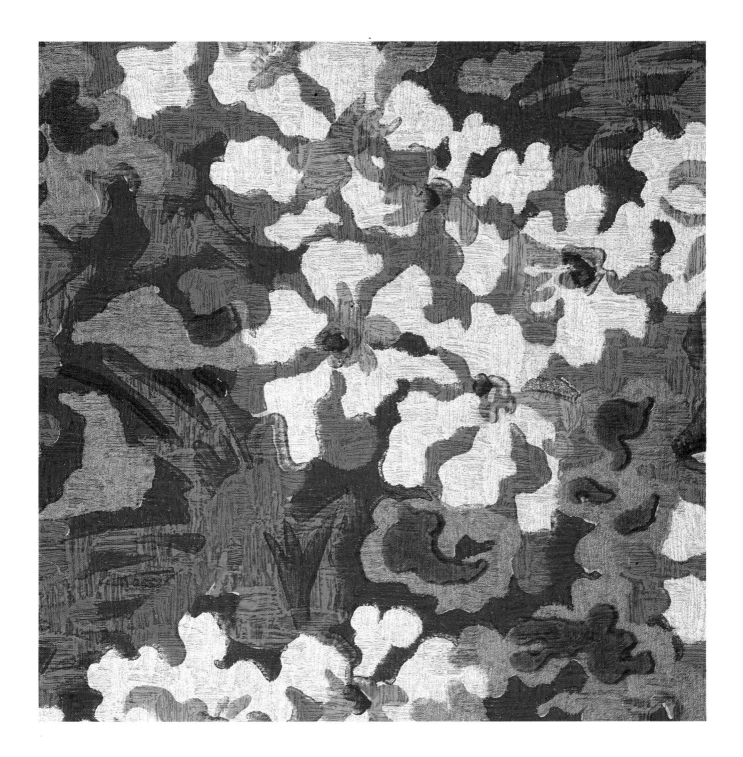

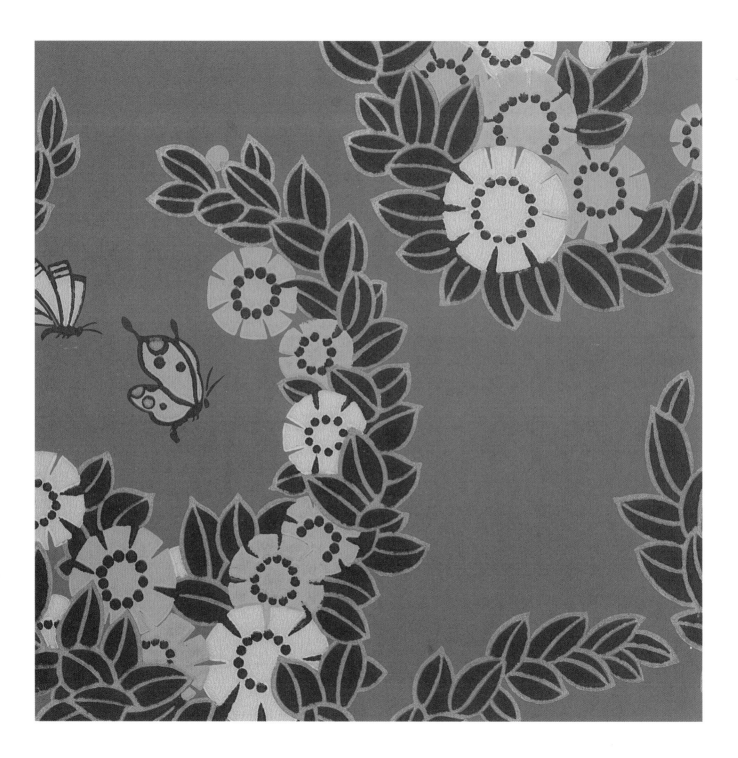

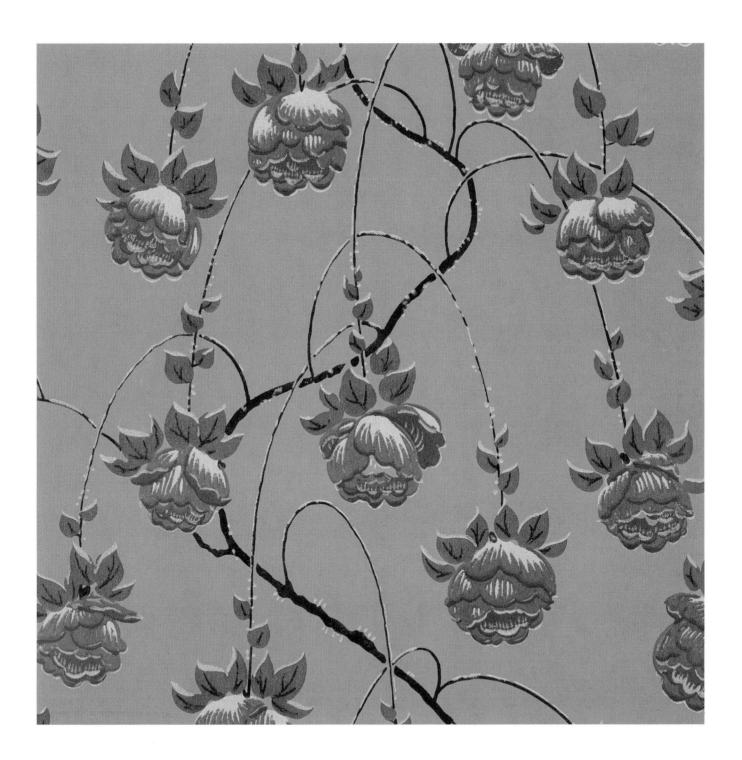

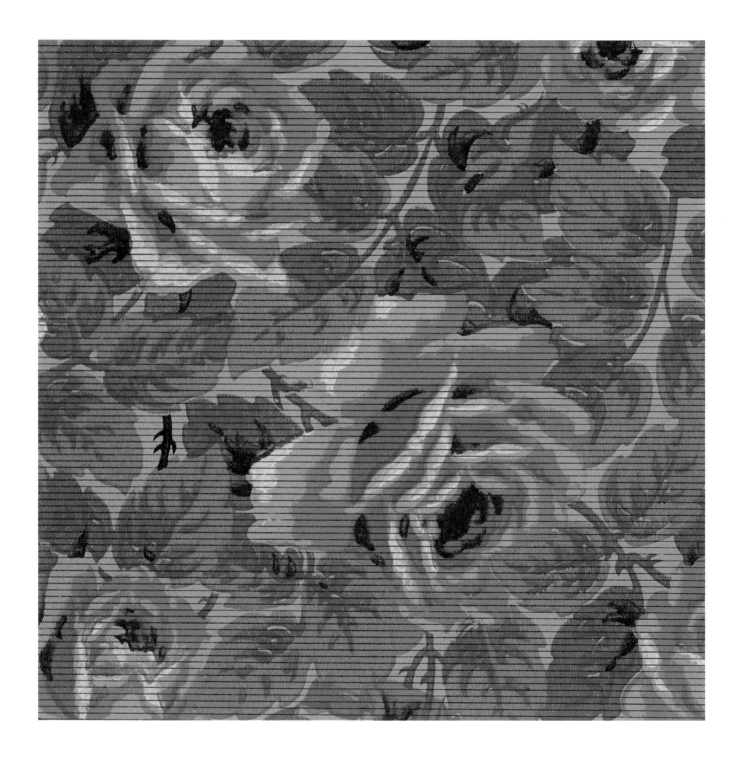

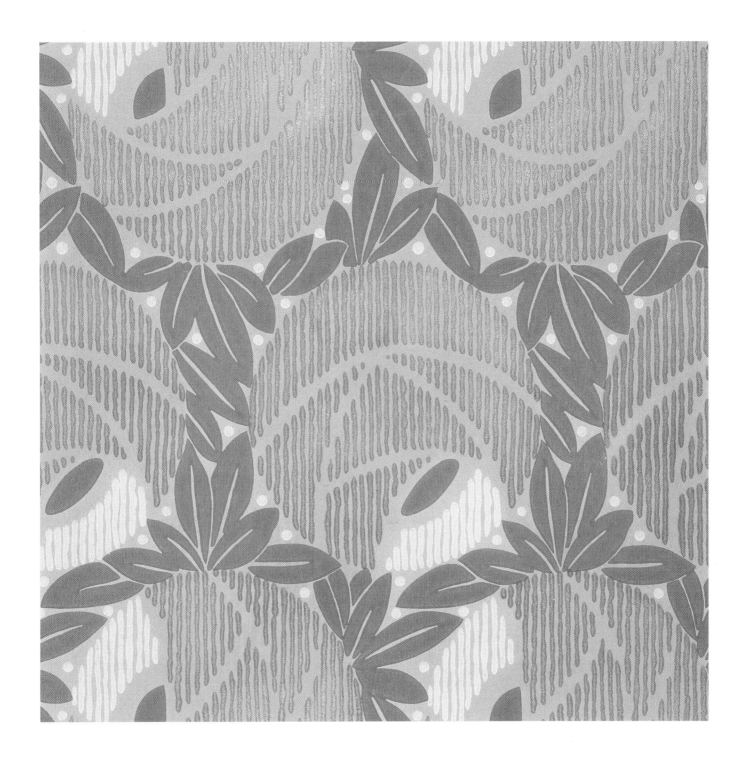

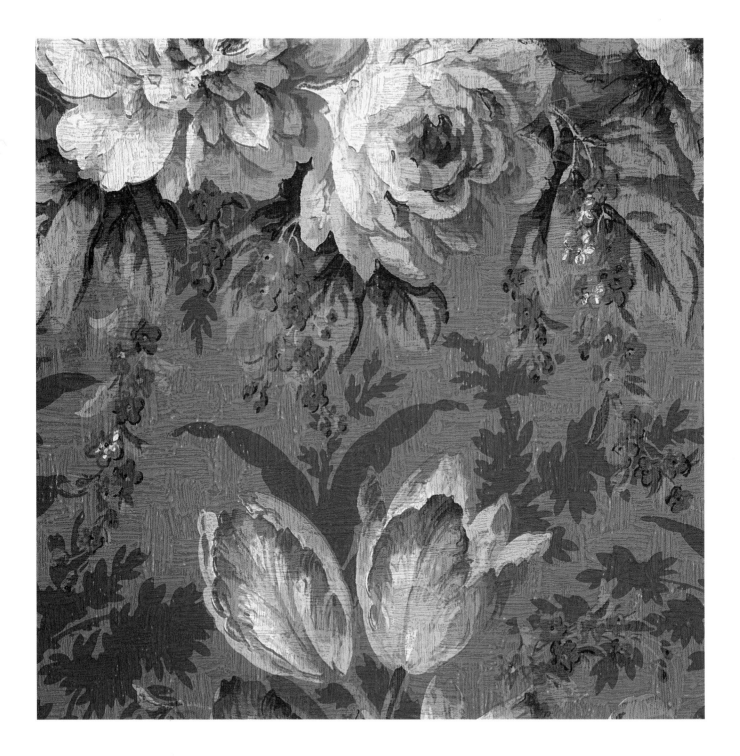

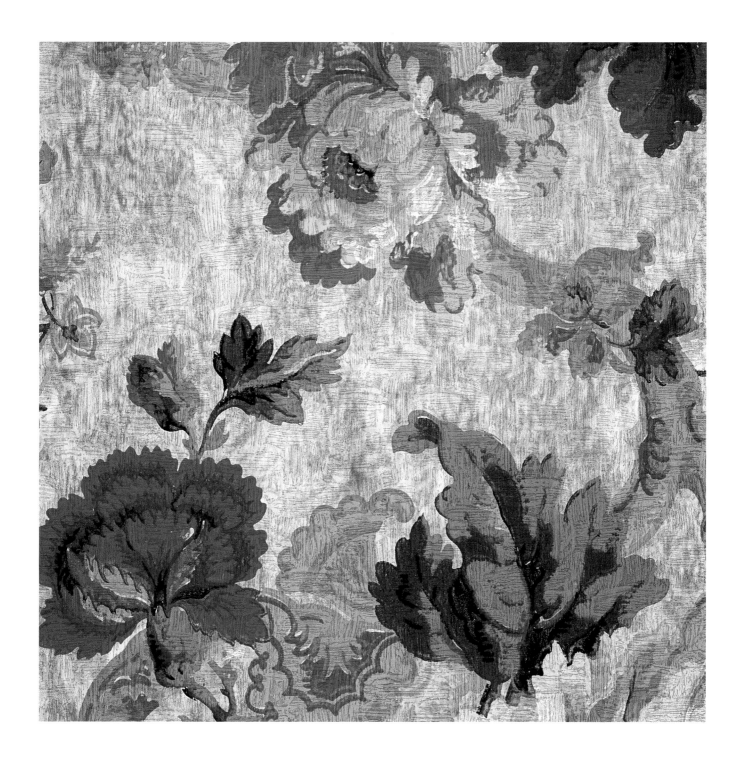

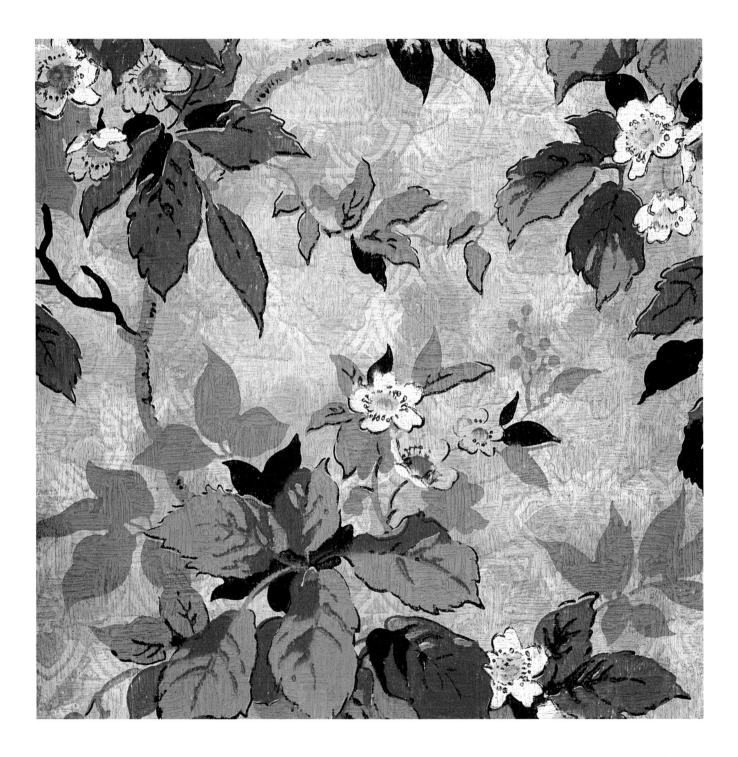

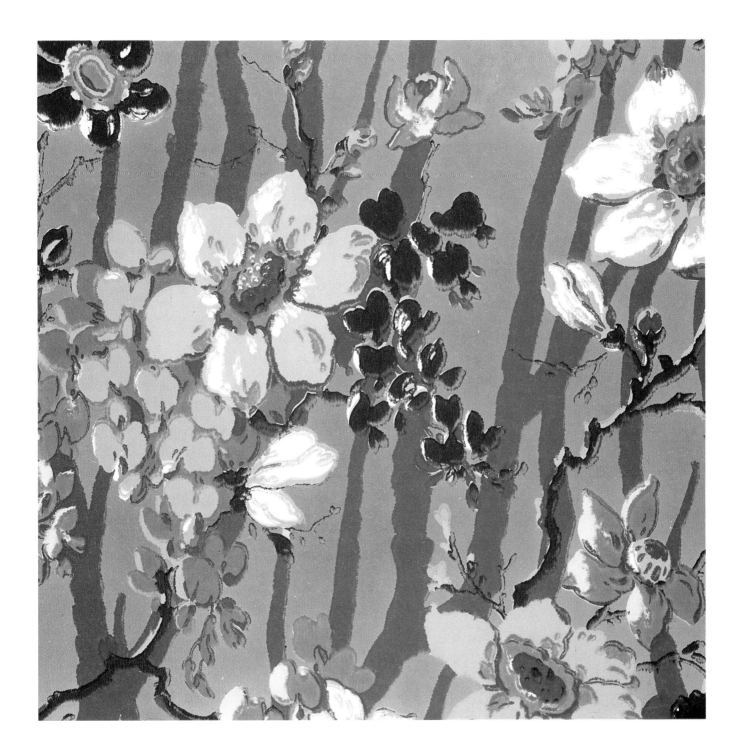

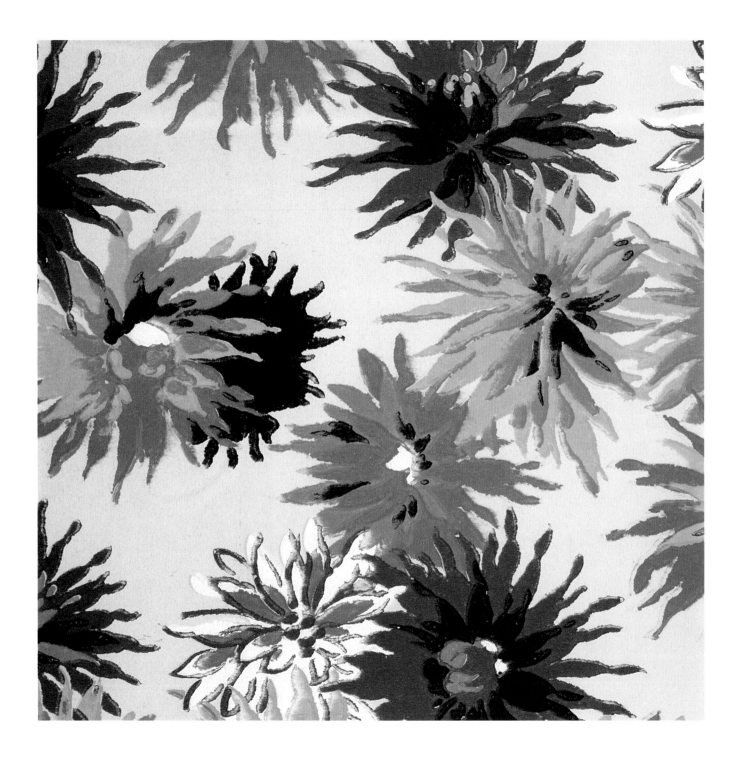

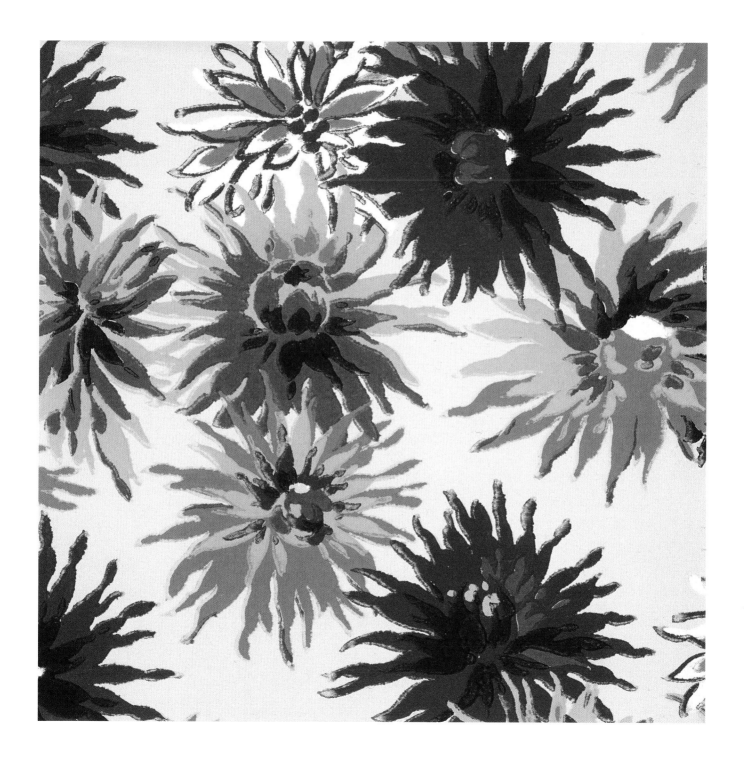

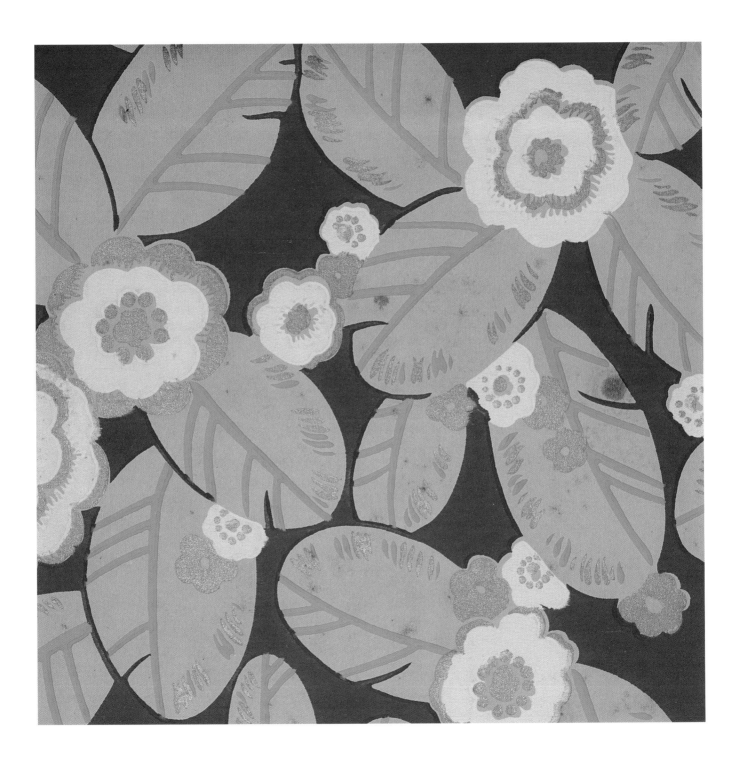

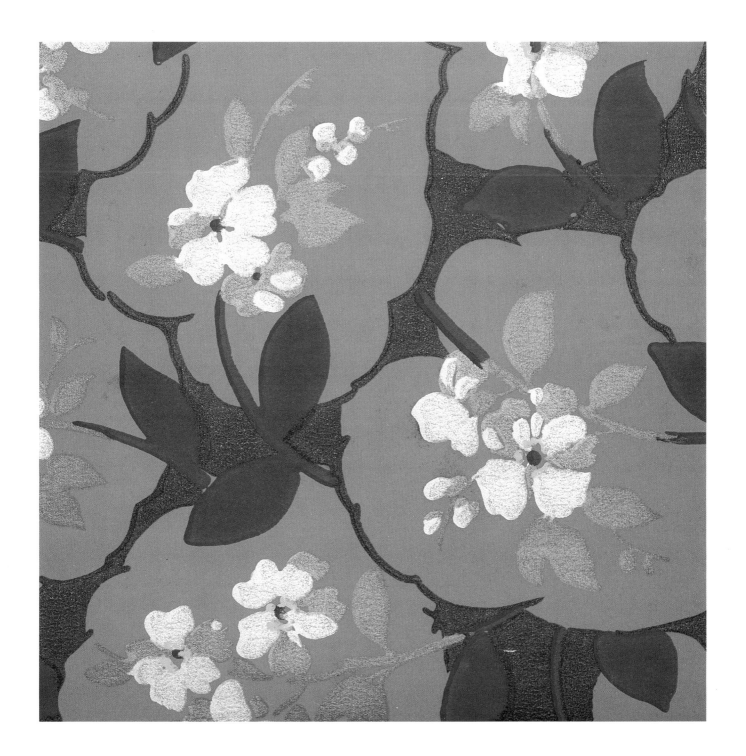

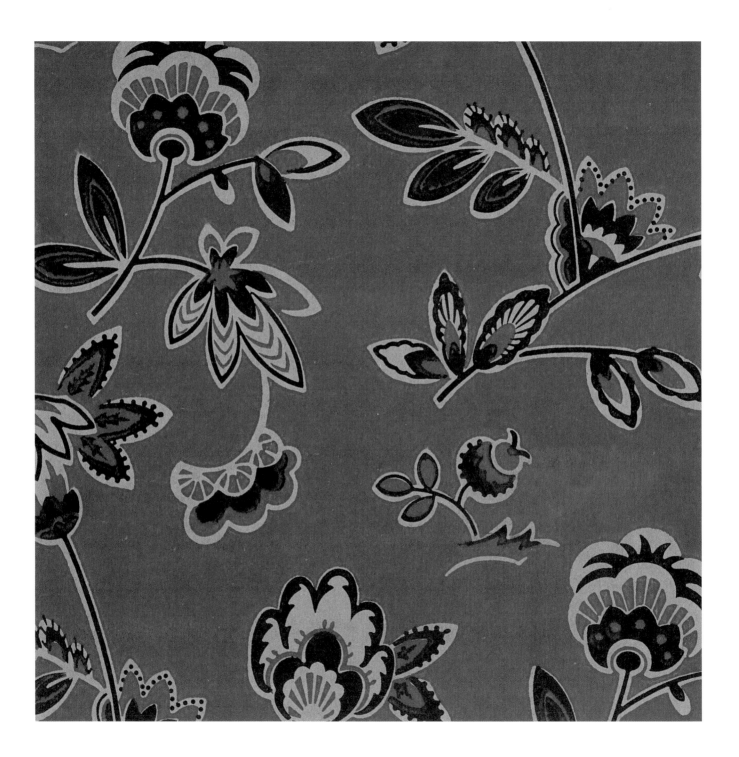

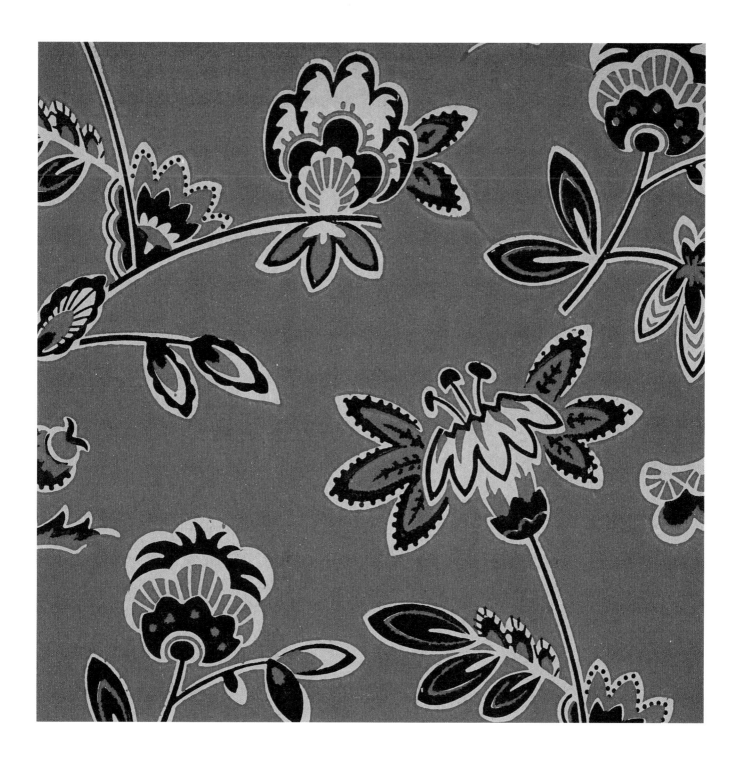

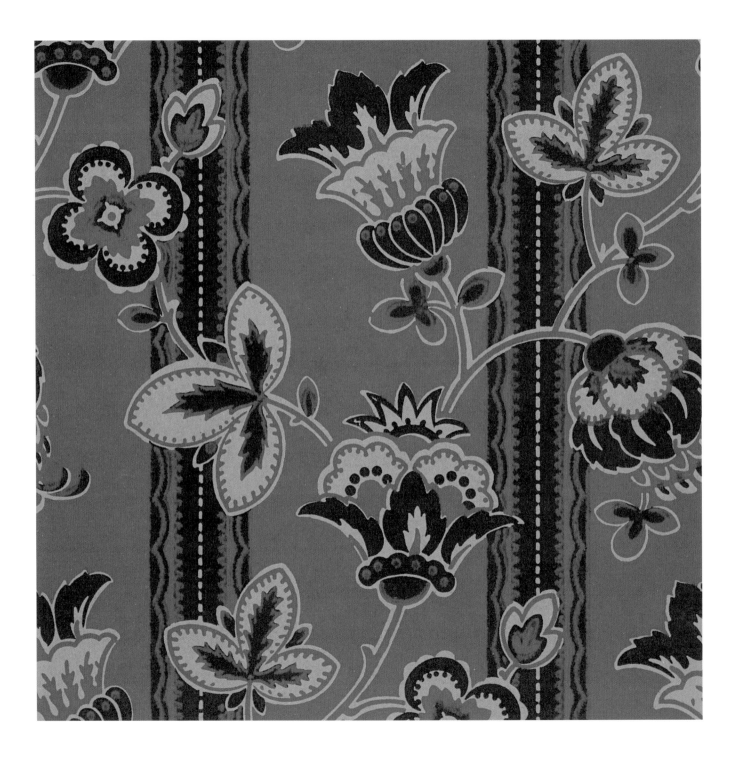

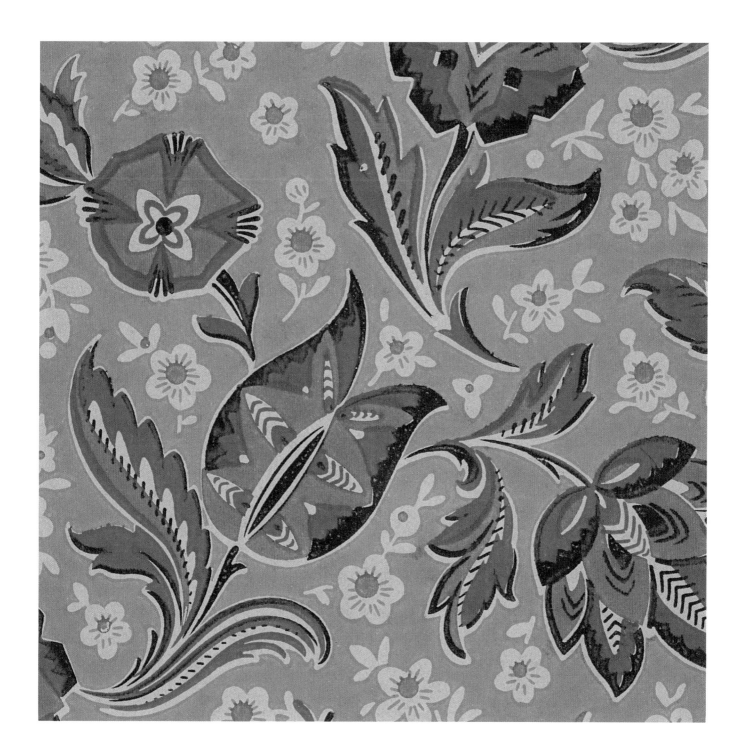

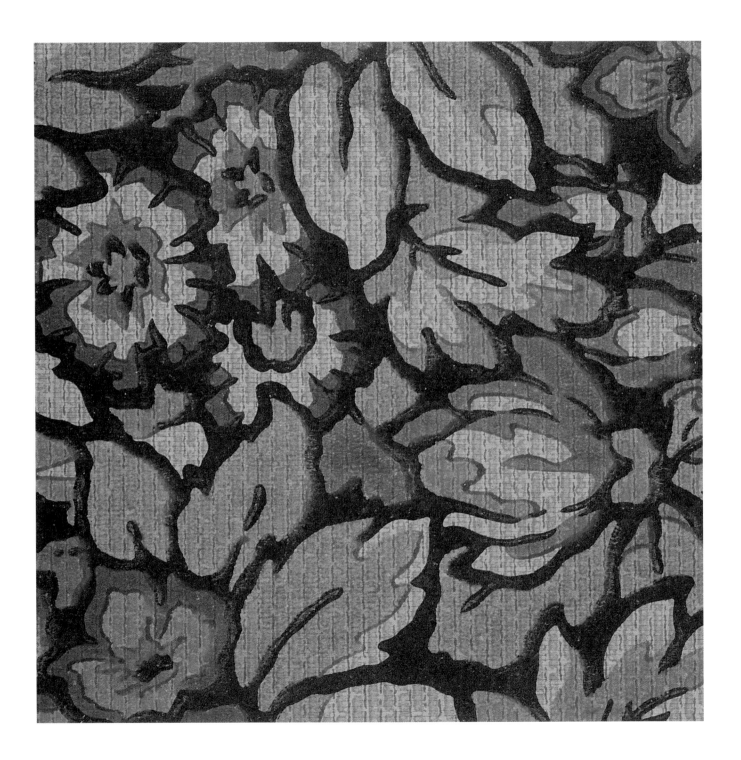

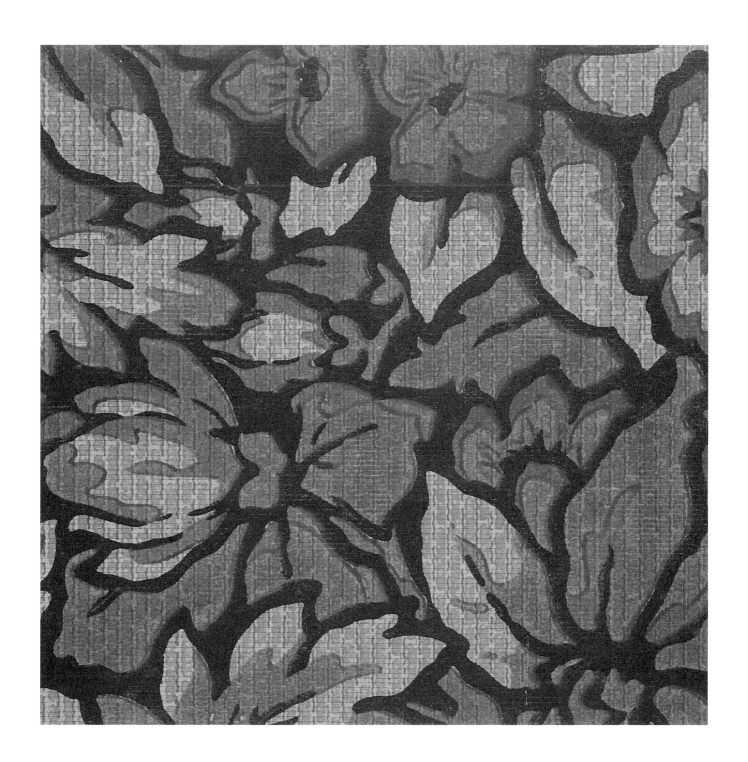

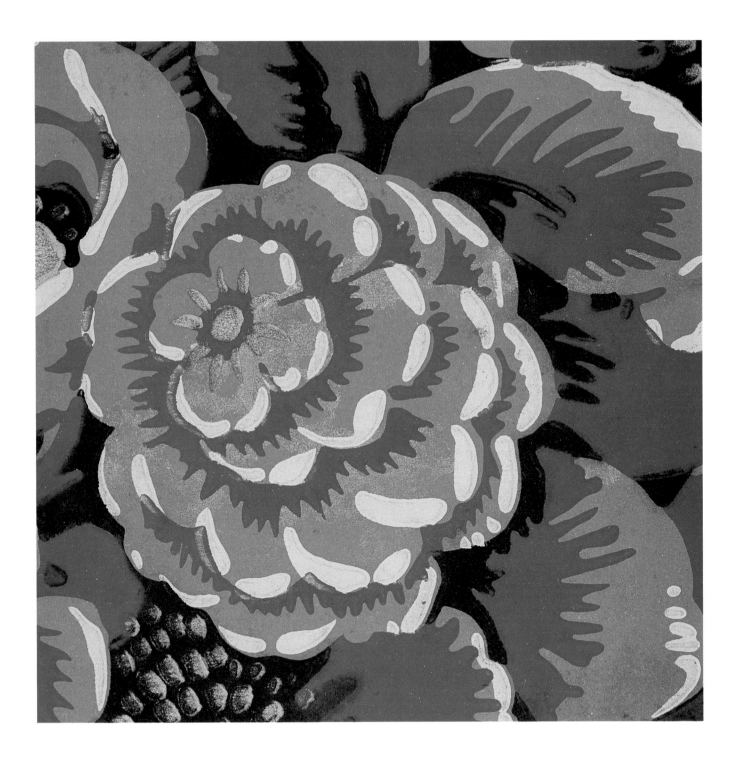

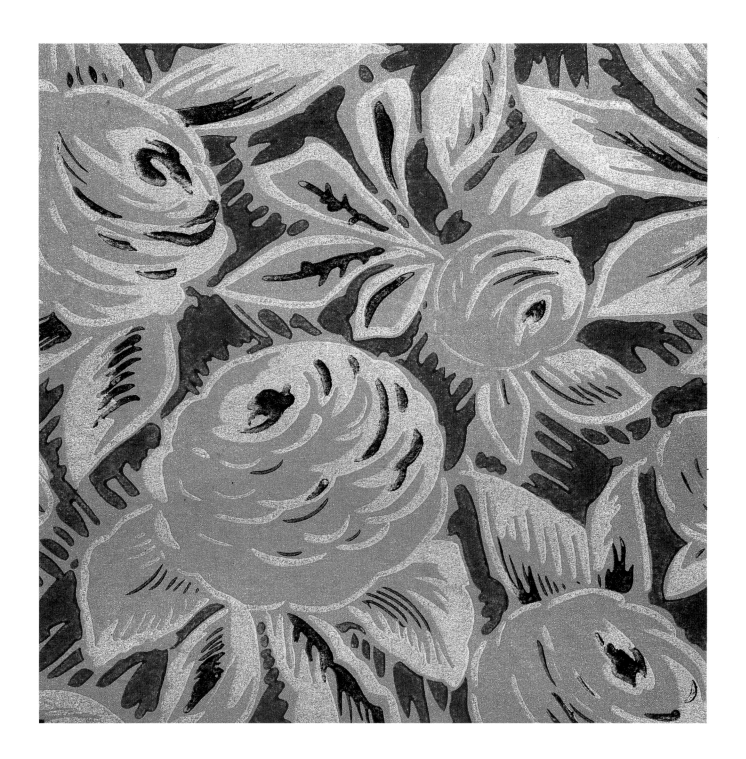

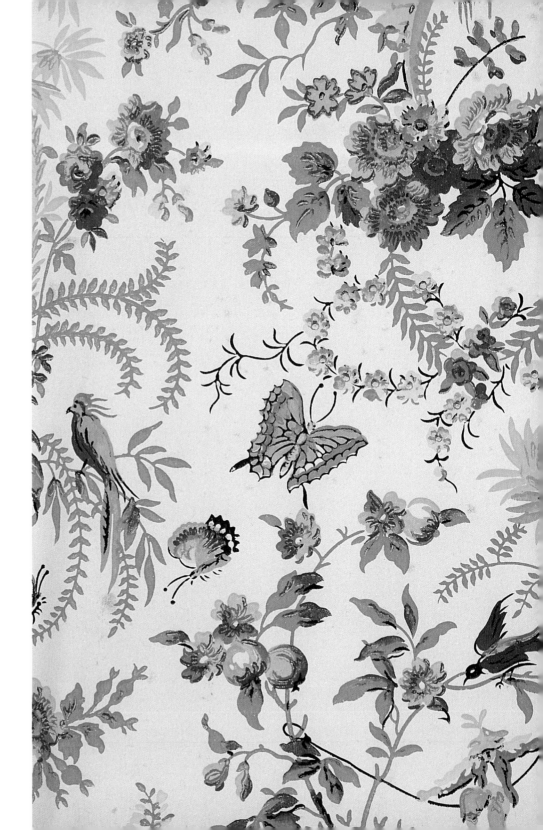

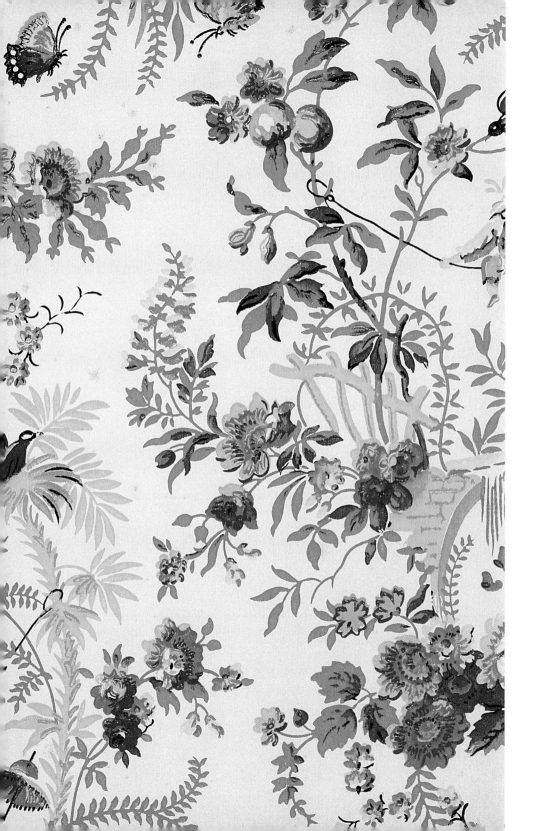

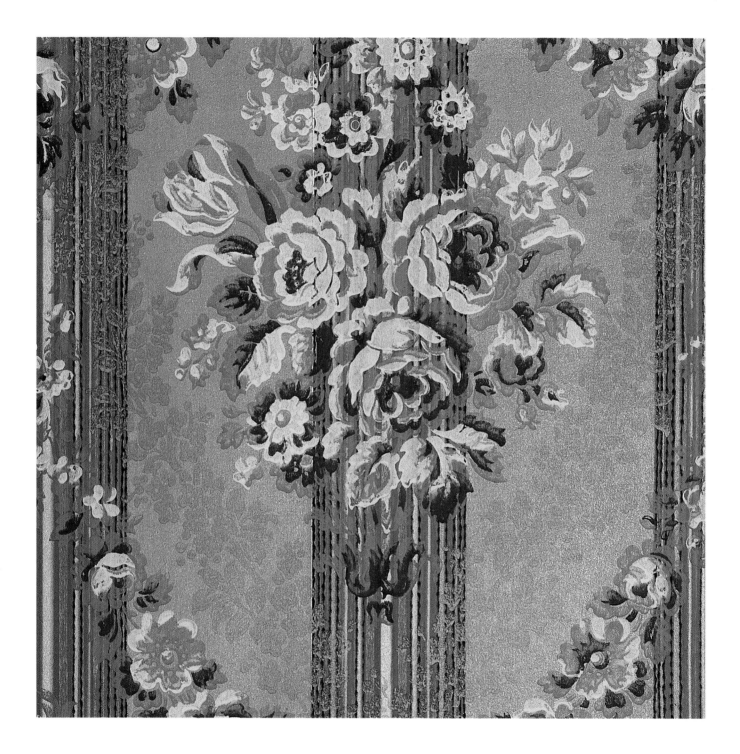

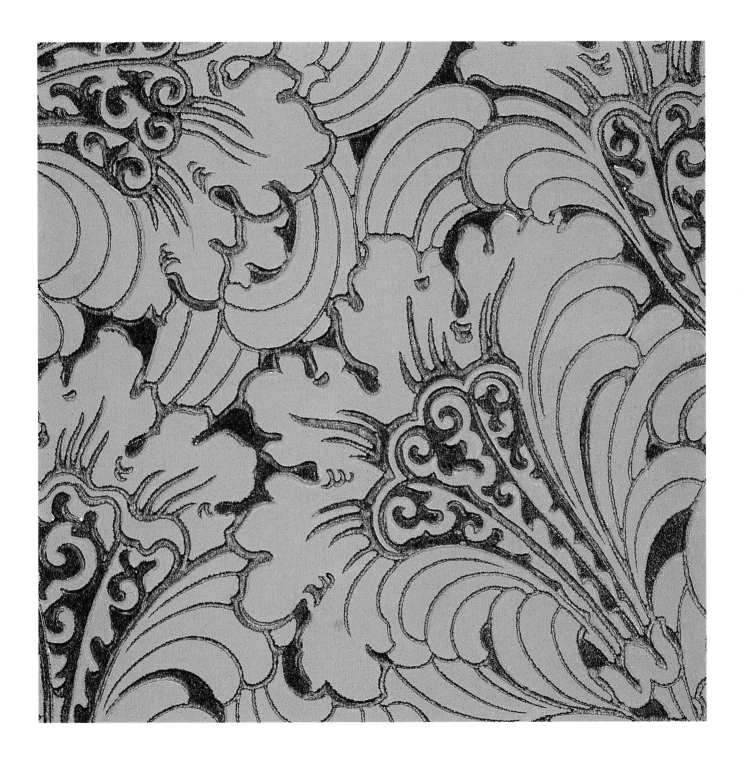

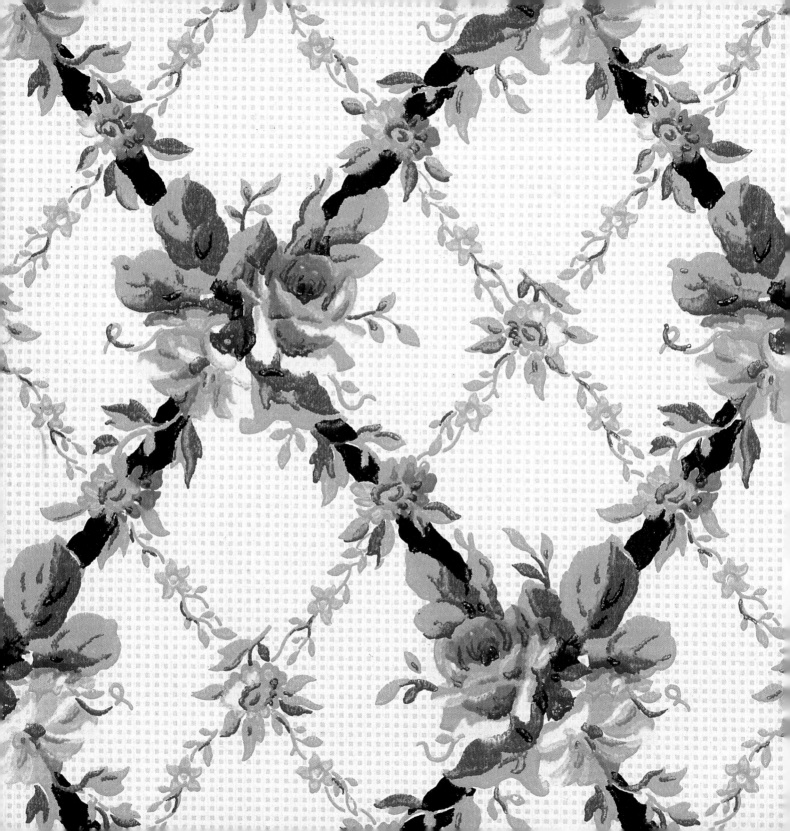

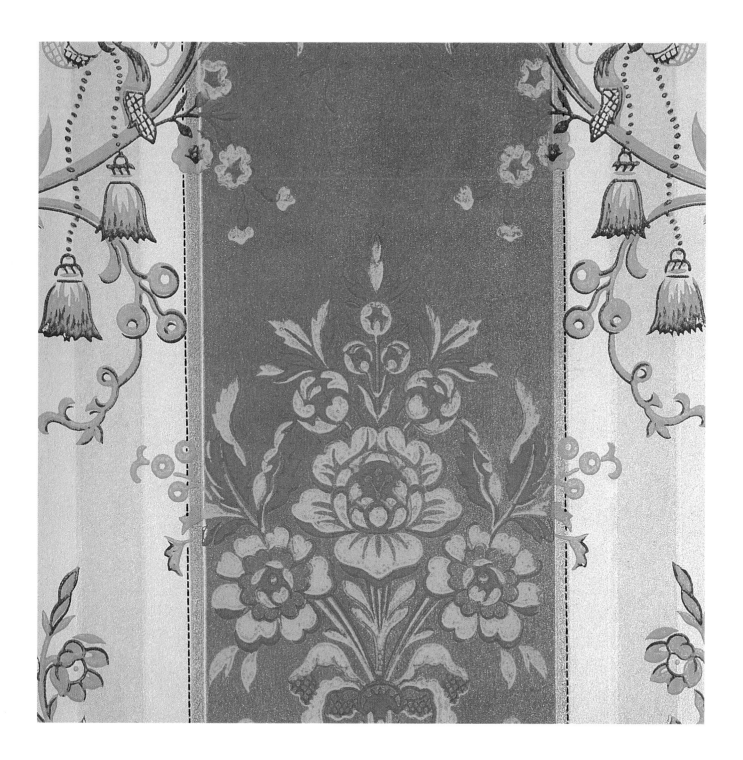

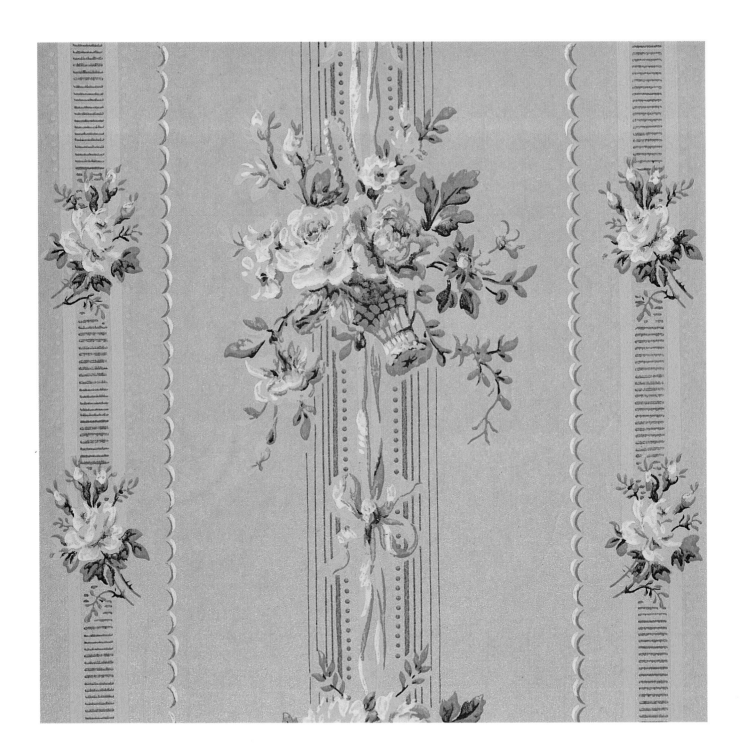

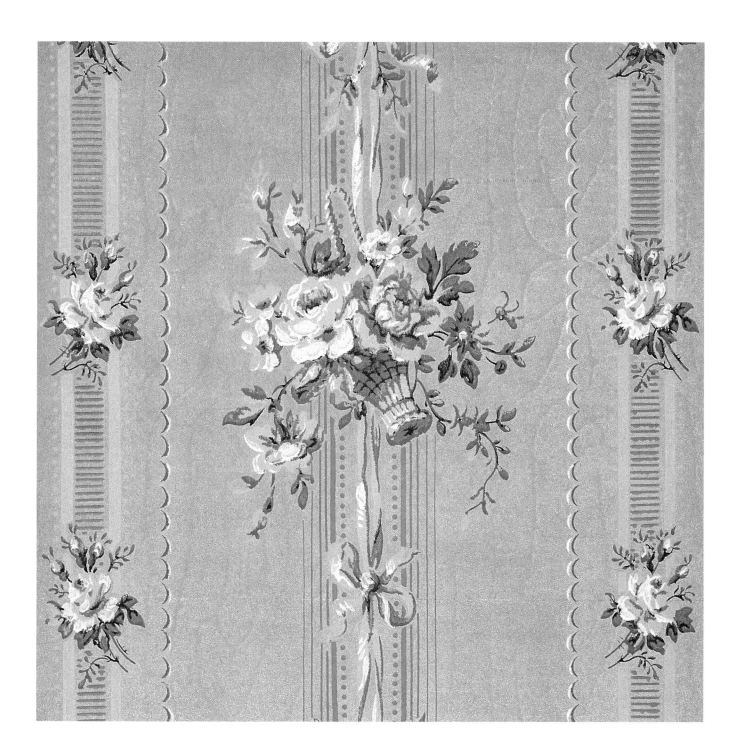